꿈꾸며 행복을 그리는 꽃 컬러링 여행

꿈꾸며 행복을 그리는
꽃 컬러링 여행

초판 1쇄 발행 | 2022년 12월 25일
초판 2쇄 발행 | 2023년 02월 28일
지은이 | 윤영화
펴낸곳 | 도서출판 창
펴낸이 | 이규인
교 정 | 이은우
등록번호 | 제15-454호
등록일자 | 2004년 3월 25일
주소 | 서울특별시 마포구 대흥로4길 49, 1층(용강동 월명빌딩)
전화 | (02) 322-2686, 2687
팩스 | (02) 326-3218
홈페이지 | http://www.changbook.co.kr
e-mail | changbook1@hanmail.net

ISBN 978-89-7453-488-2 13650

정가 | 14,000원

꿈꾸며 행복을 그리는
꽃 컬러링 여행

윤영화 지음

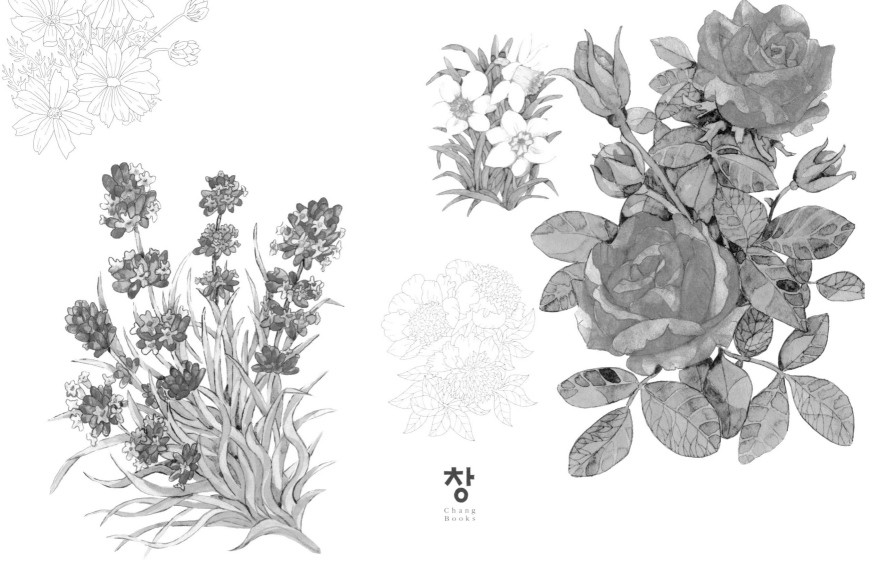

창
Chang Books

기억력 강화와 집중력을 키우고 싶을 때,
일상의 소소함에서 여유와 행복을 찾고 싶을 때,
조금씩 시간을 내어 꽃 컬러링의 시간을 가져 보세요.

아름답고 예쁜 꽃을 누구나 쉽게 그릴 수 있도록
꽃 한 송이부터 풍성한 꽃다발까지 다양하게 구성하였습니다.

장미꽃, 백일홍꽃, 하이아신스꽃, 노란 국화꽃, 아네모네꽃, 베고니아꽃, 초롱꽃
해바라기꽃, 페튜니아(사피니아)꽃, 라벤더꽃, 봉선화꽃, 모란꽃, 릴리꽃
코스모스꽃, 붓꽃(아이리스꽃), 수선화(나르시시스)꽃, 데이지꽃, 컬럼바인(아킬레기아) 꽃
나스타디움꽃, 제라늄꽃, 수레국화(코플라워)꽃, 벨라도네(아마릴리)꽃
플로스꽃, 금잔화(카렌듈라)꽃, 카네이션꽃, 제비꽃(바이올렛)
민들레꽃, 달리아꽃, 니모필라꽃, 목련꽃, 칼라(카라)꽃, 애나멜(퓨시아)꽃
양귀비꽃, 크로커스(샤프란)꽃, 마리골드(매리골드)꽃, 글라디올러스꽃, 튤립꽃 등
37종의 다양한 꽃을 매일매일 그리다 보면 삶이 기쁘고 행복해질 것입니다.

그림 하나하나에 집중하다 보면 뇌신경과 손근육을 자극해
스트레스를 잊게 해주어 인내심을 길러주는 정서적 안정과
행복한 삶으로 만들어 줄 것입니다!

색연필, 마커, 싸인펜, 물감 등을 이용해서
미리 채색된 그림을 참고 삼아 그대로 색칠하거나,
상상력을 발휘하여 재미있게 마음껏 색칠해 보세요!!

이 책의 활용방법 및 특징

1. 구성

이 책은 보기만 해도 향기롭고 아름다운 꽃을 누구나 쉽게 그릴 수 있도록 꽃 한 송이부터, 풍성한 꽃다발까지 37종으로 구성된 다양한 꽃을 매일매일 조금씩 시간을 내어 따라 그리면 행복해지는 컬러링 북입니다.

그림 하나하나에 나만의 색을 담아 즐거운 감성을 가질 수 있는 일상의 행복을 찾아 보세요. 미리 채색된 그림을 참고해서 색칠해도 좋고, 상상력을 발휘하여 마음대로 색칠해도 좋습니다.

2. 재료

색연필을 기본으로 연필이나 파스텔, 크레파스 등 다양한 도구로도 활용 가능합니다.

– 유성 색연필 : 일반적인 색연필로 여러 번 덧칠하지 않아도 강한 색감과 부드러운 색감을 낼 수 있으며, 재료가 오일과 왁스이기 때문에 쉽게 지워지지 않습니다.

– 수성 색연필 : 물에 풀어지는 습성이 있어서 색칠 뒤 물을 사용하면 점점 농도가 낮아지고, 수채화처럼 표현이 가능합니다. (도구: 워터브러쉬)

3. 그리기 팁

– 연한 색부터 시작하여 진한 색 순서로 색칠하세요.

– 넓은 면부터 먼저 색칠을 하고 점차 좁은 면으로 색칠하세요.

– 유성 색연필과 수성 색연필을 혼합하여 그려보세요.

– 색을 혼합해서 칠할 때는 밝은 색상을 먼저 칠한 다음, 어두운 색상을 칠하는 방법으로 색을 혼합합니다.

– 세밀하게 표현을 해야 할 경우 펜을 사용하세요.

– 색연필은 힘 조절과 각도, 색 혼합 이 세가지만 알고 계셔도 다양하고 효과적인 표현을 할 수 있습니다.

– 색연필을 사용할 때는 심을 길게 깎지 말고 짧게 깎아 사용하는 편이 좋습니다.

– 색연필의 심이 닿아서 두꺼운 선을 그리고, 색연필을 반대로 돌려서 뾰쪽해진 부분이 종이에 닿게 그리면 가늘고 섬세한 작업을 할 수 있습니다.

차례

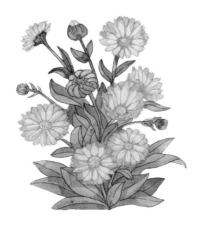

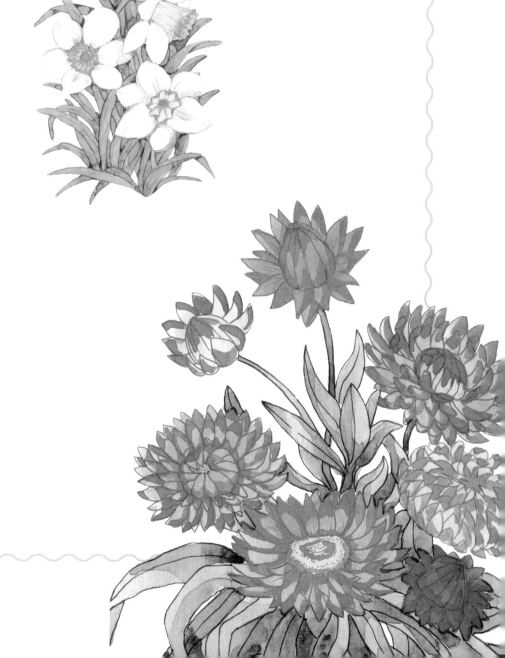

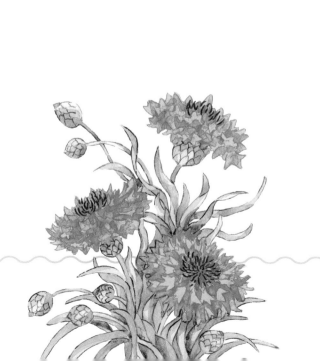

장미꽃

- 행복한 사랑,
 사랑의 맹세

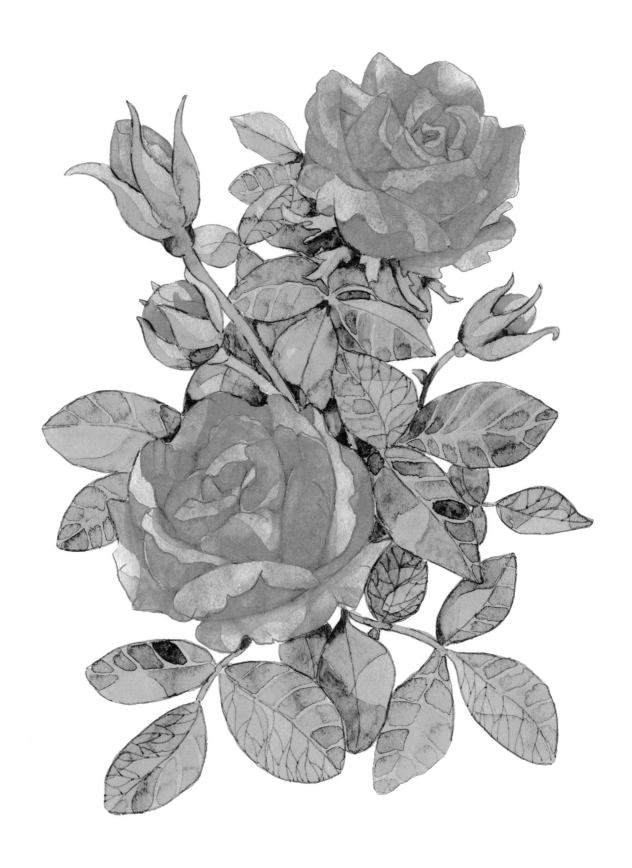

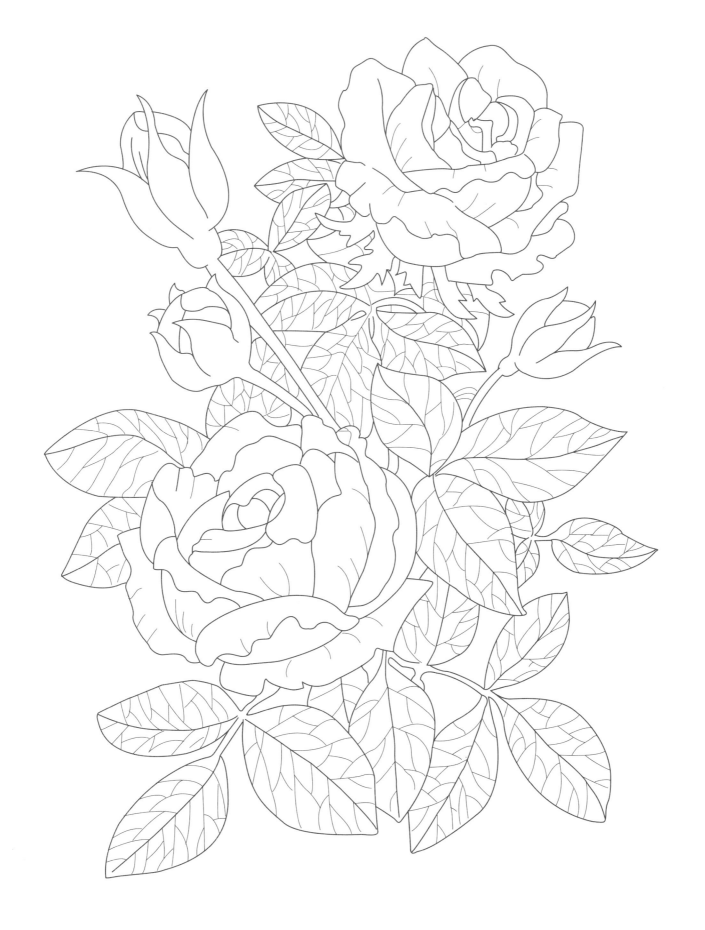

백일홍꽃

- 순결, 인연

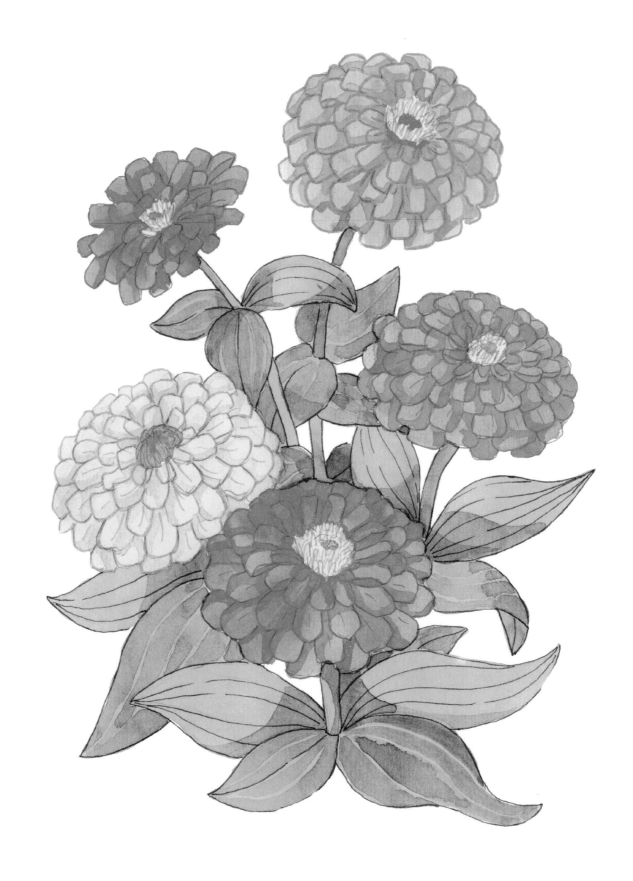

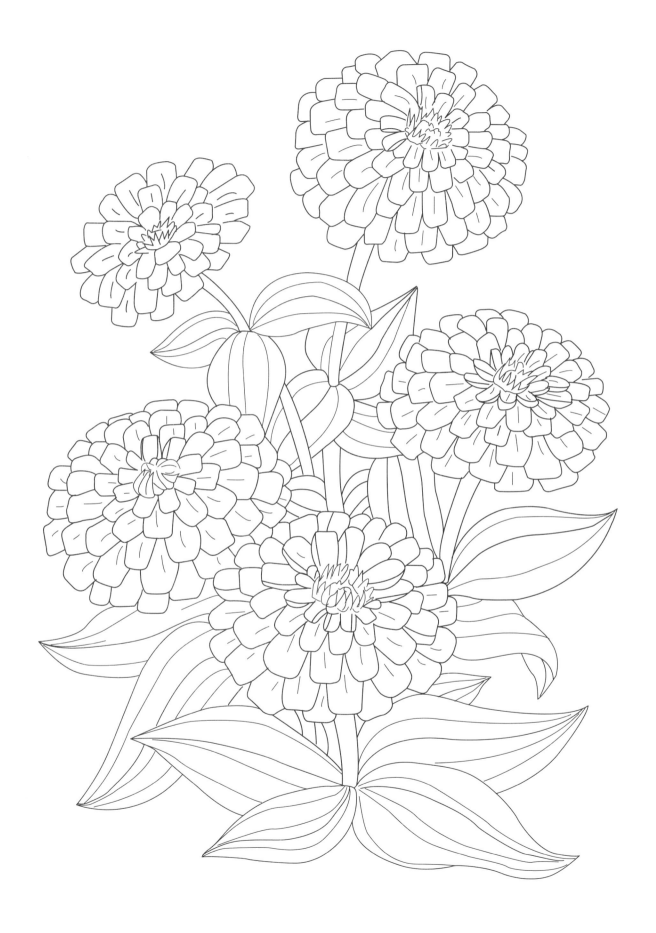

하이아신스꽃

- 유희, 겸손한 사랑

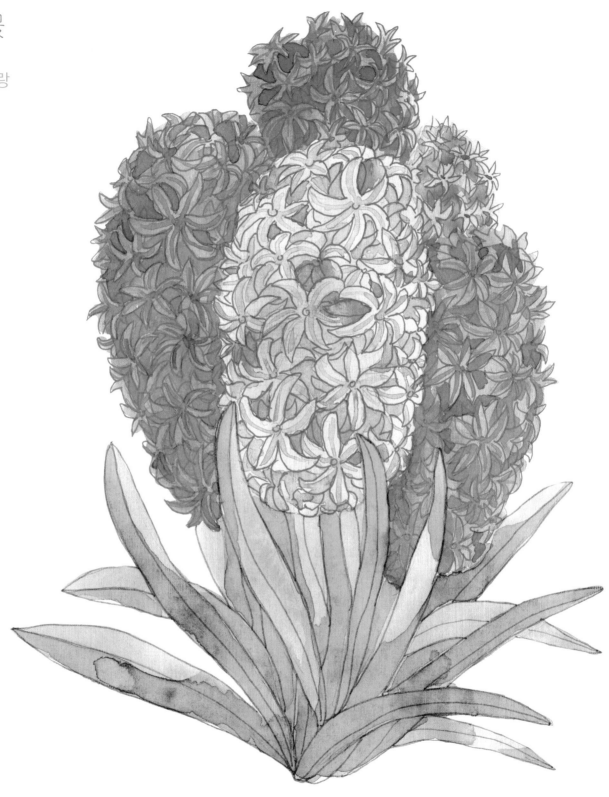

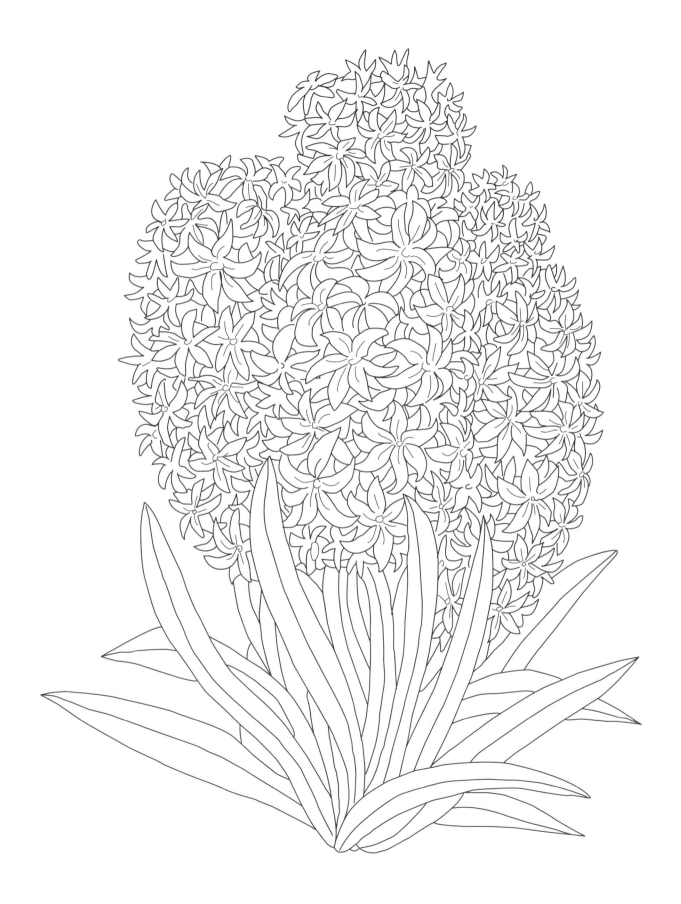

노란 국화꽃

● 짝사랑, 실망

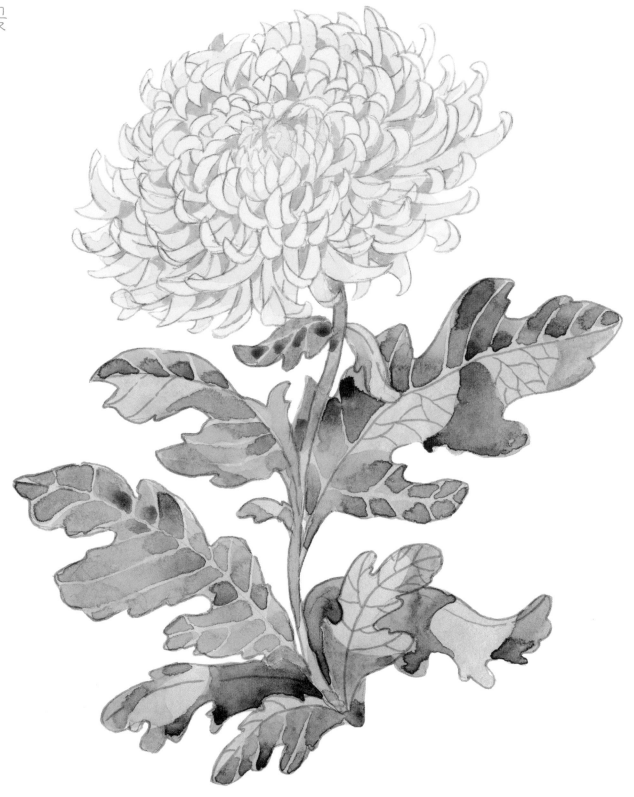

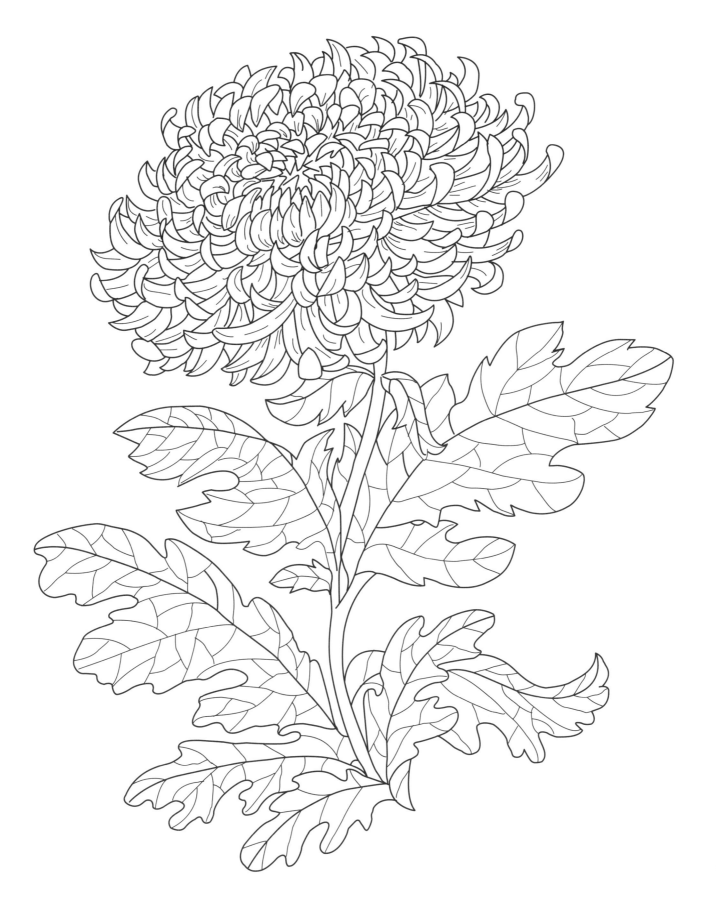

아네모네꽃

- 배신, 속절 없는 사랑

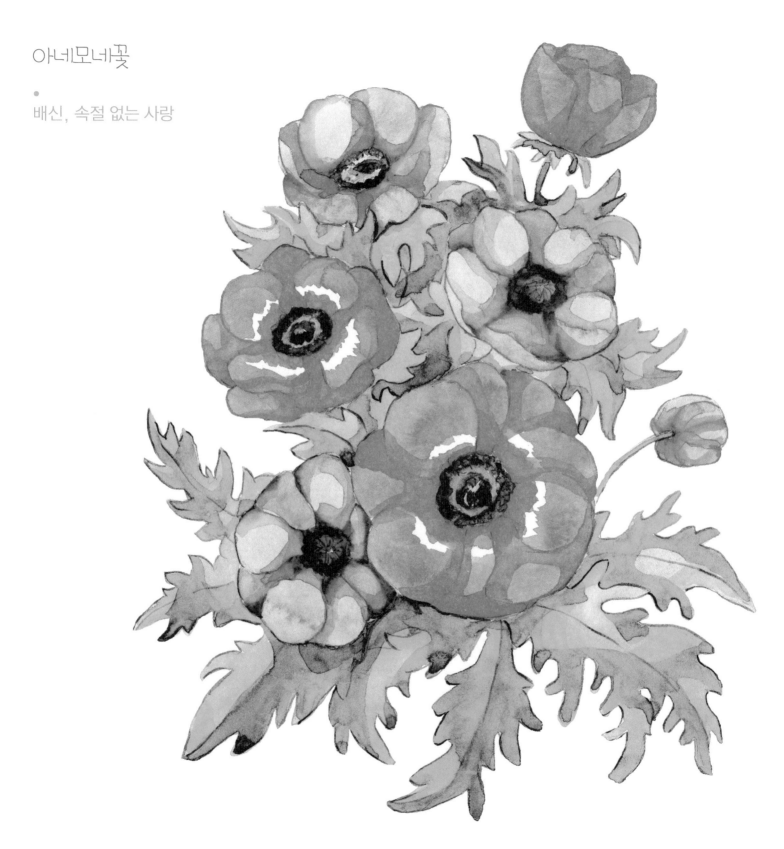

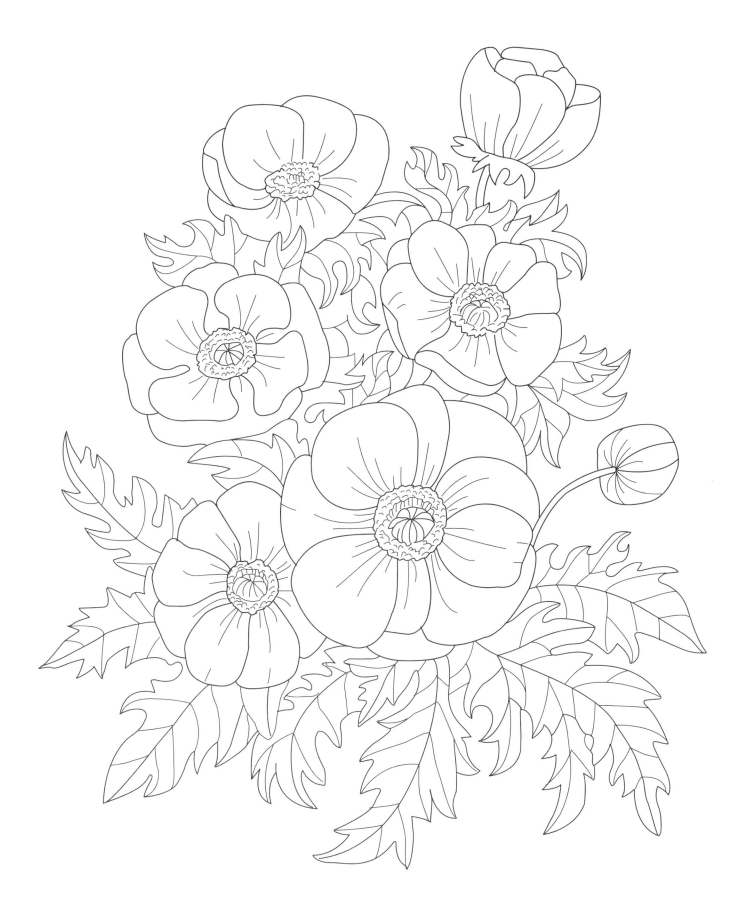

베고니아꽃

●

짝사랑, 친절

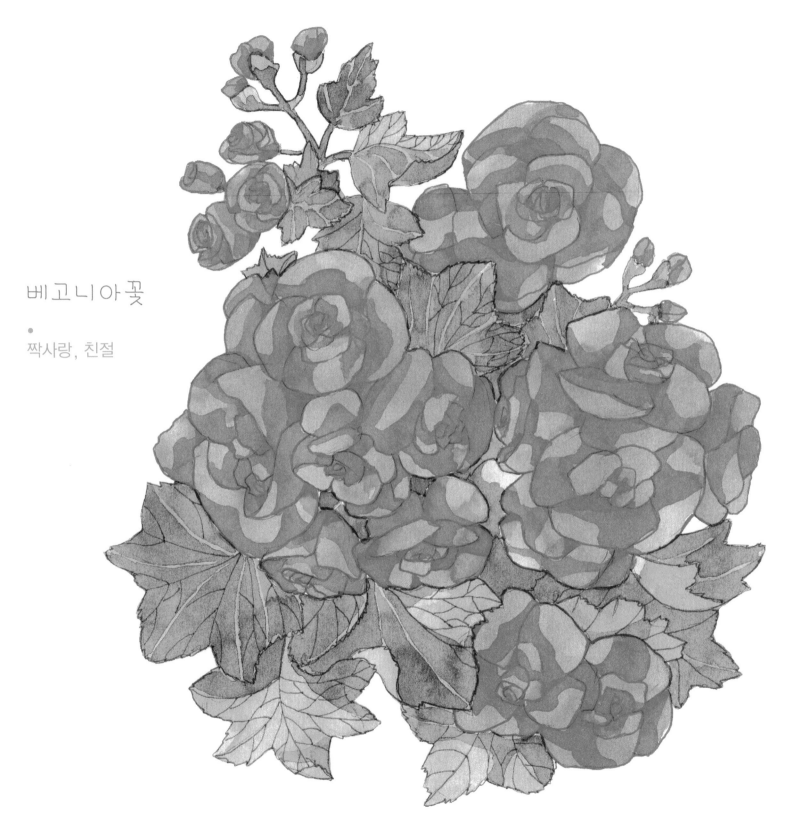

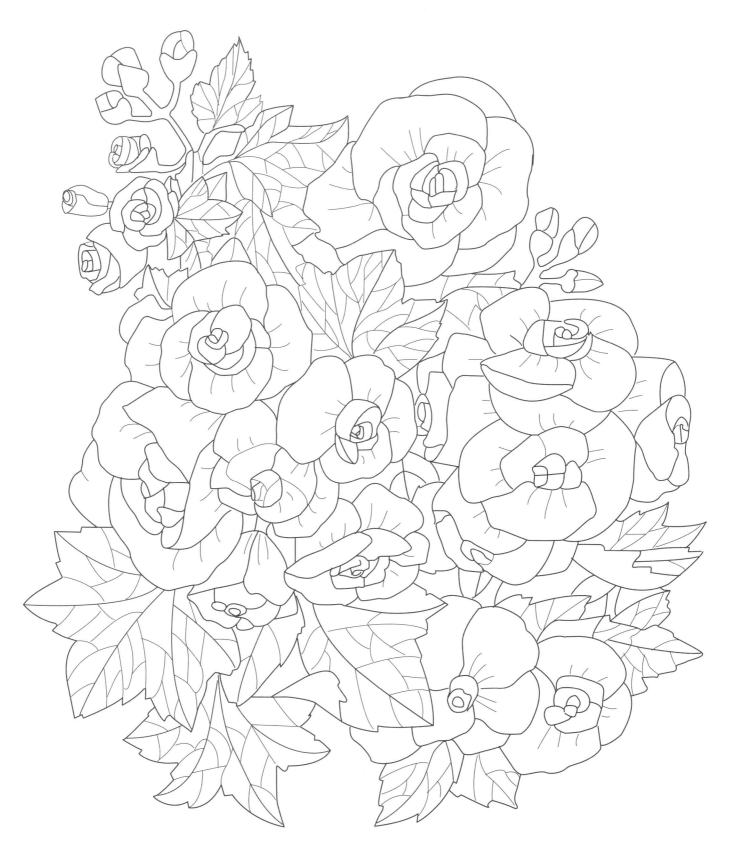

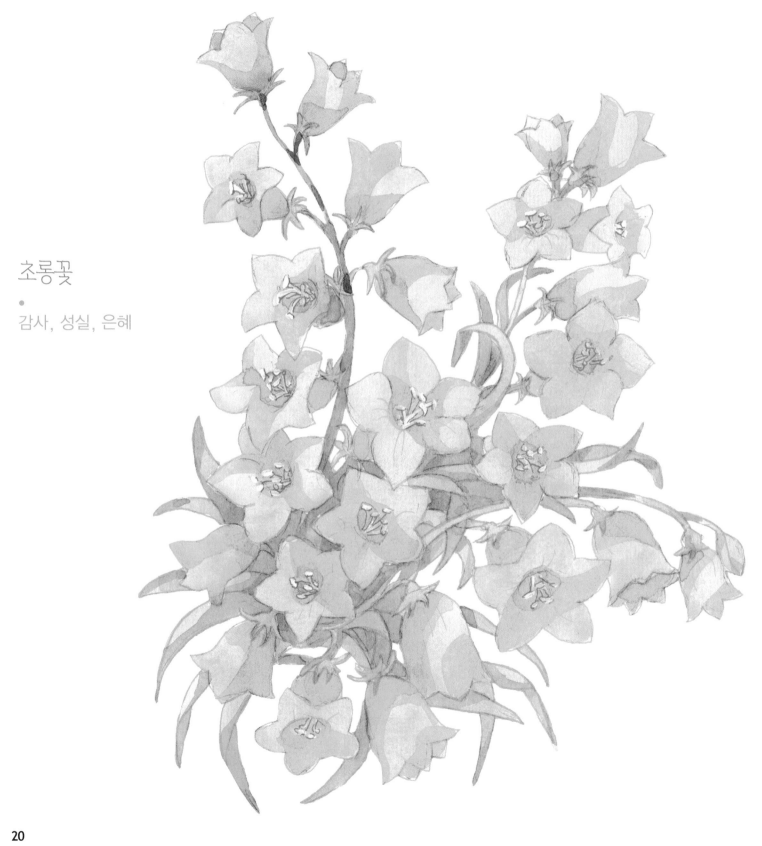

초롱꽃

감사, 성실, 은혜

20

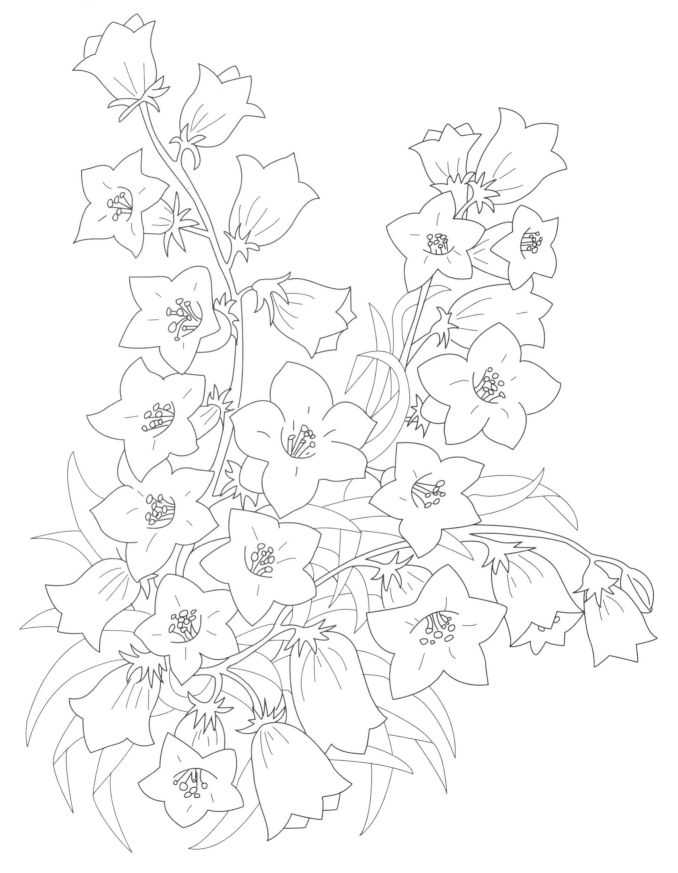

21

해바라기꽃

- 숭배, 충성심,
 기다림, 일편단심

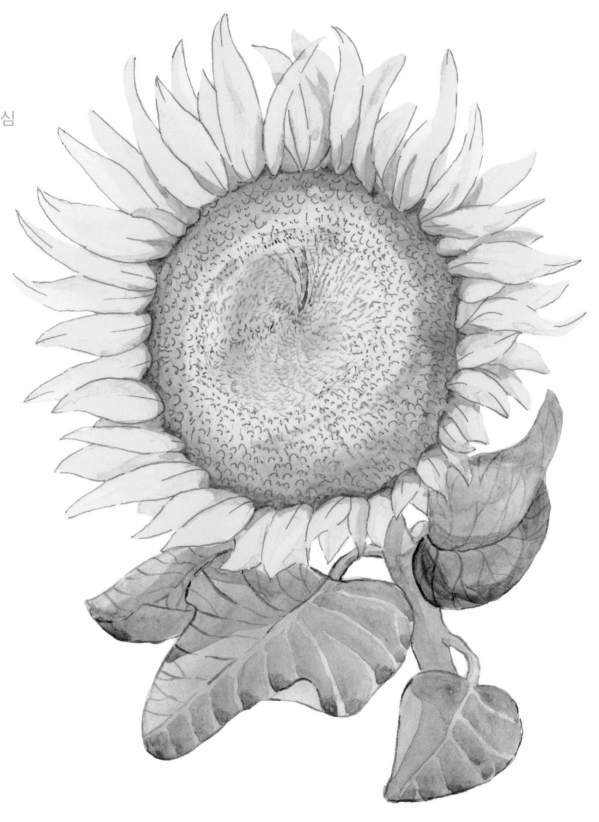

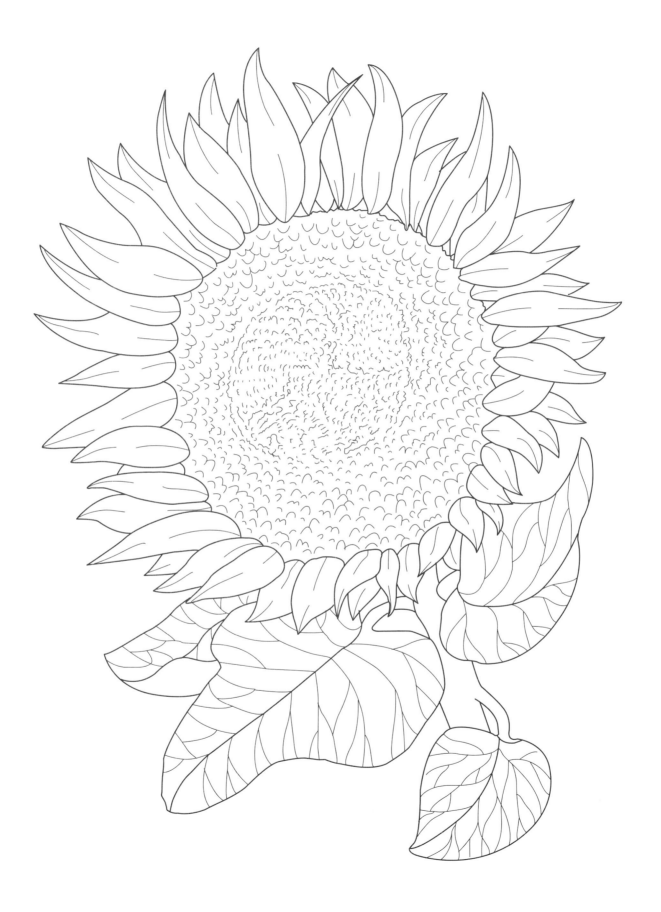

페튜니아(사피니아)꽃

마음의 평화

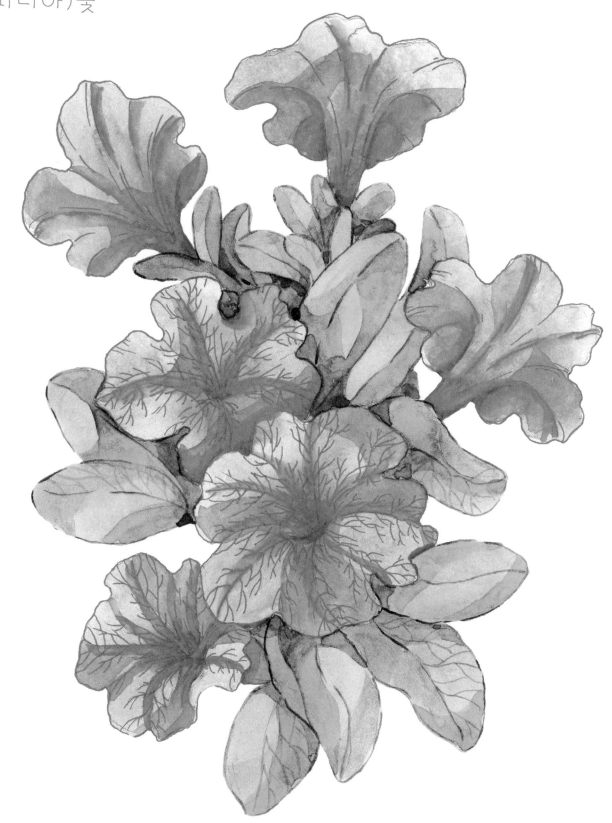

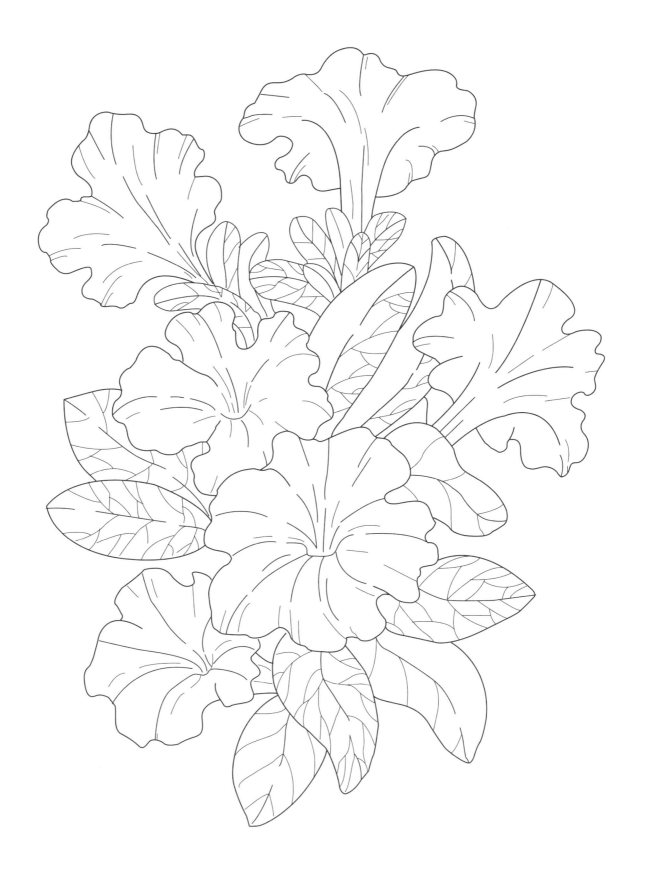

라벤더꽃

● 정절, 침묵

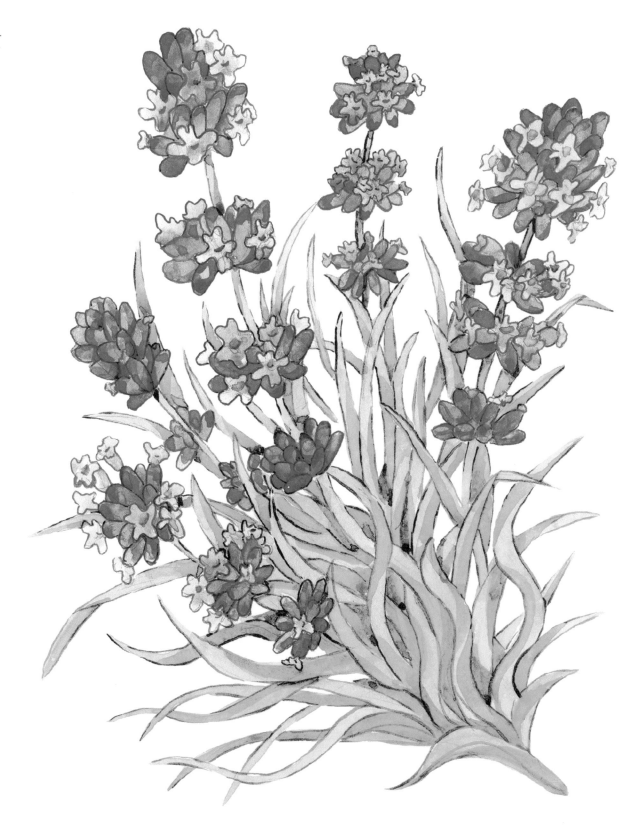

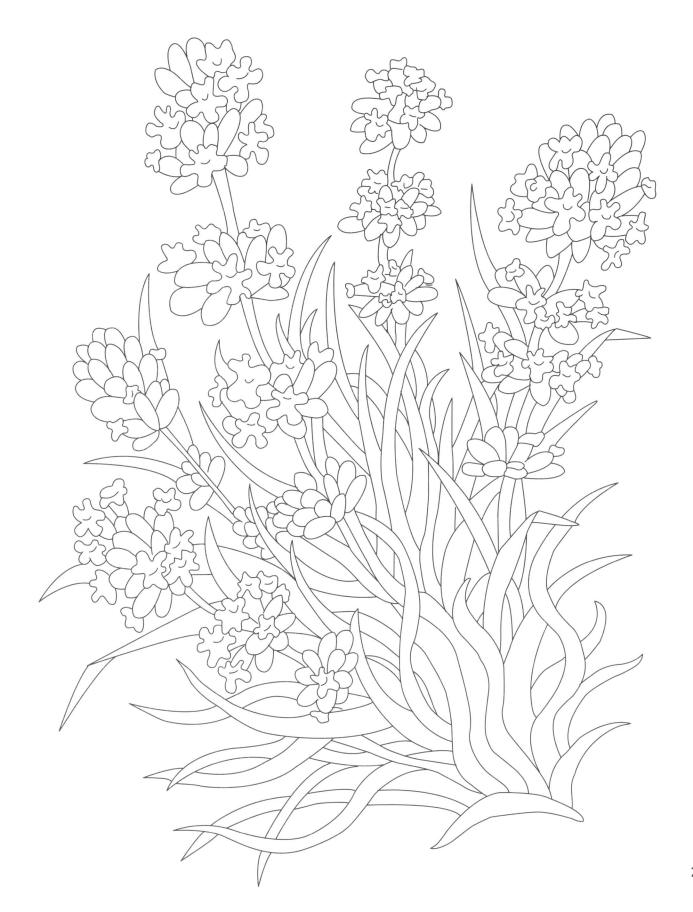

봉선화꽃

- 나를 건드리지 마세요,
 속단되는 해결

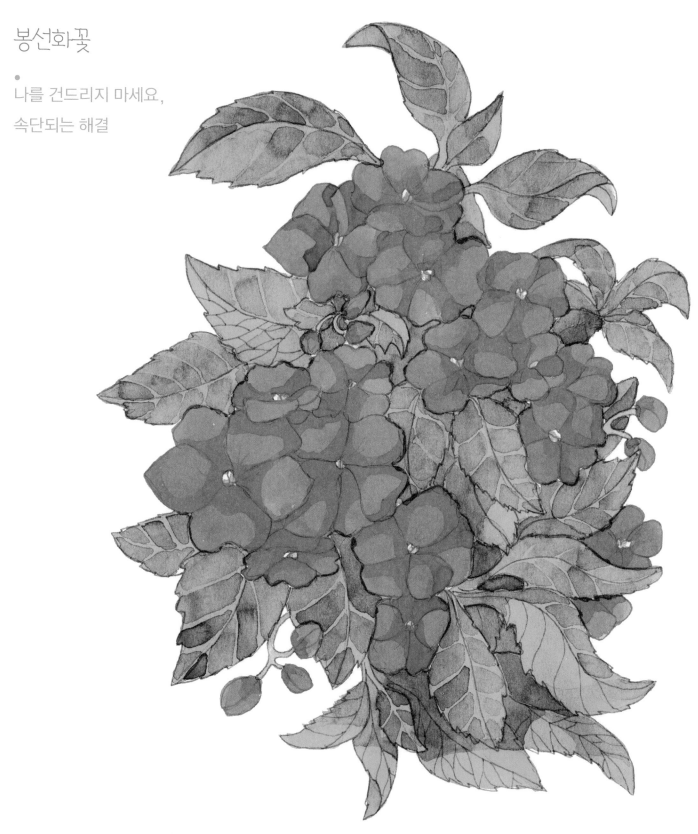

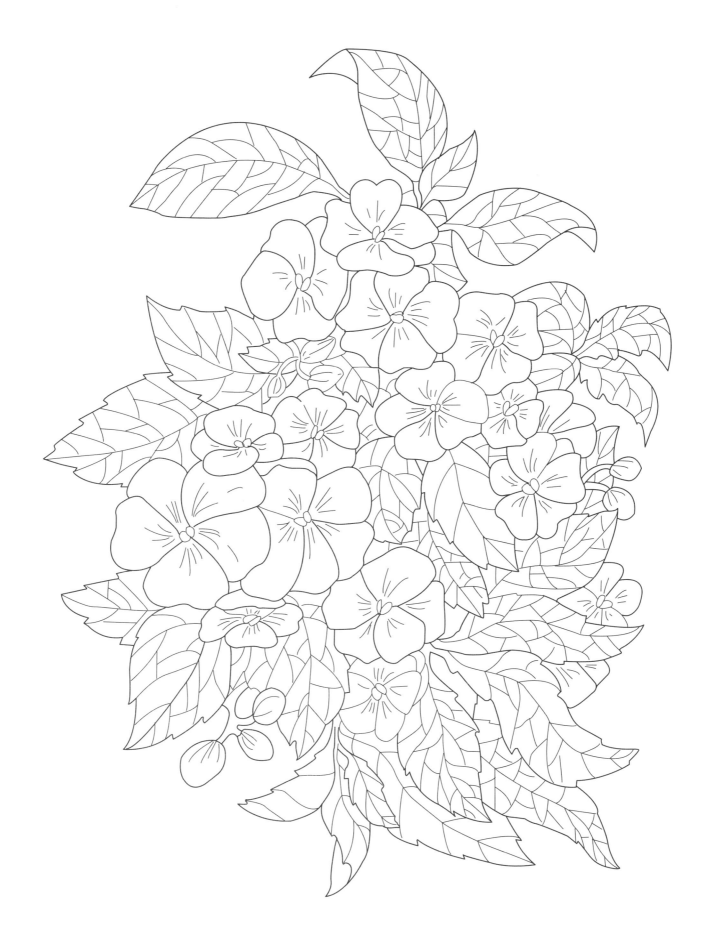

모란꽃

●
부귀, 영화,
행복한 결혼

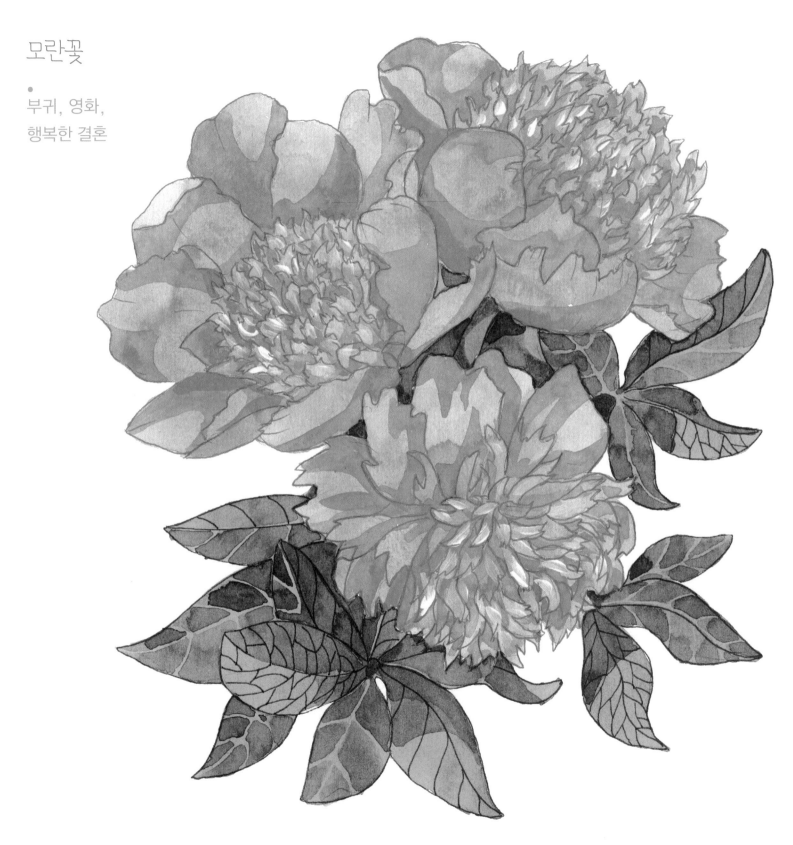

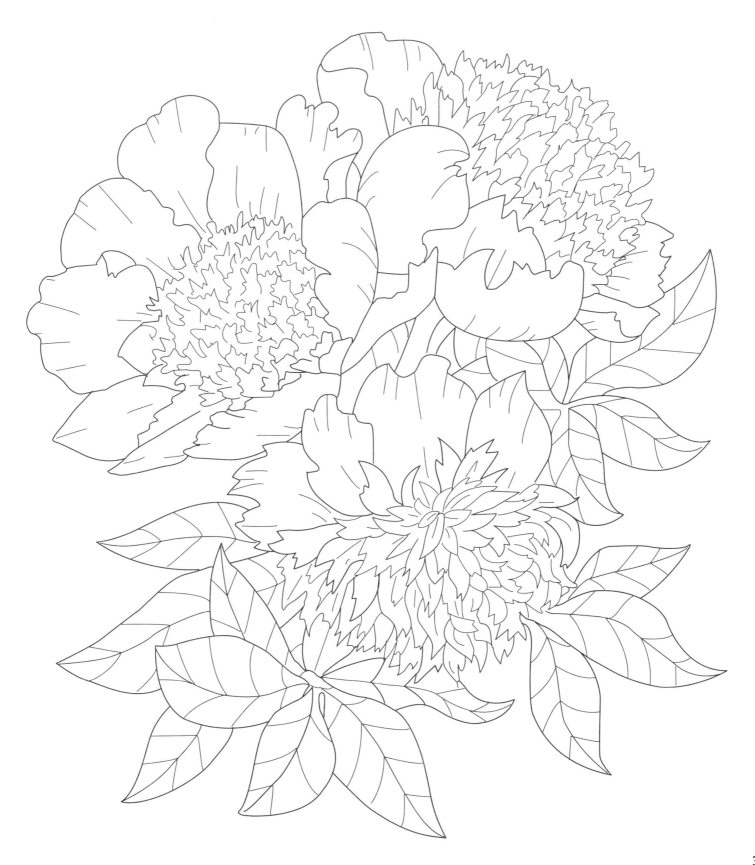

릴리꽃

•

열정, 명랑

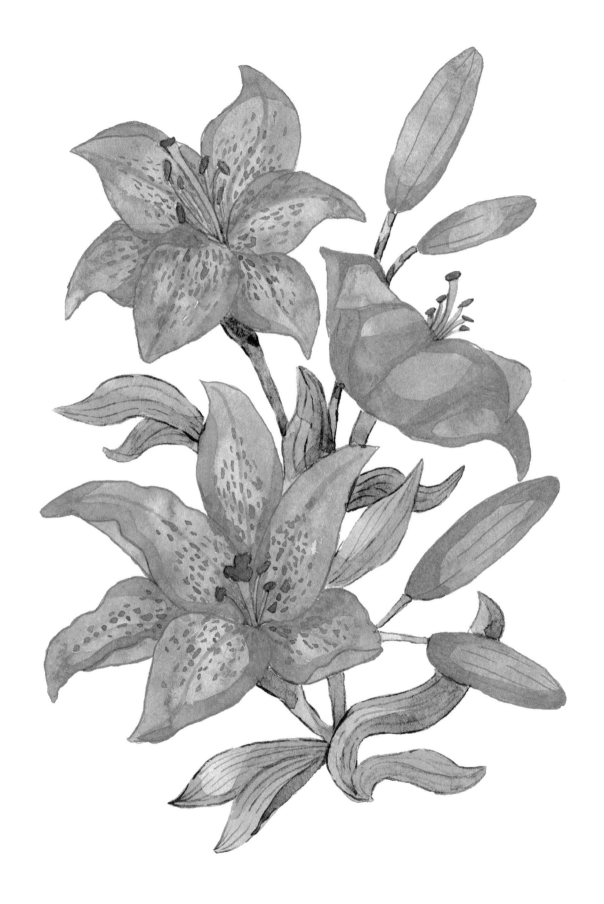

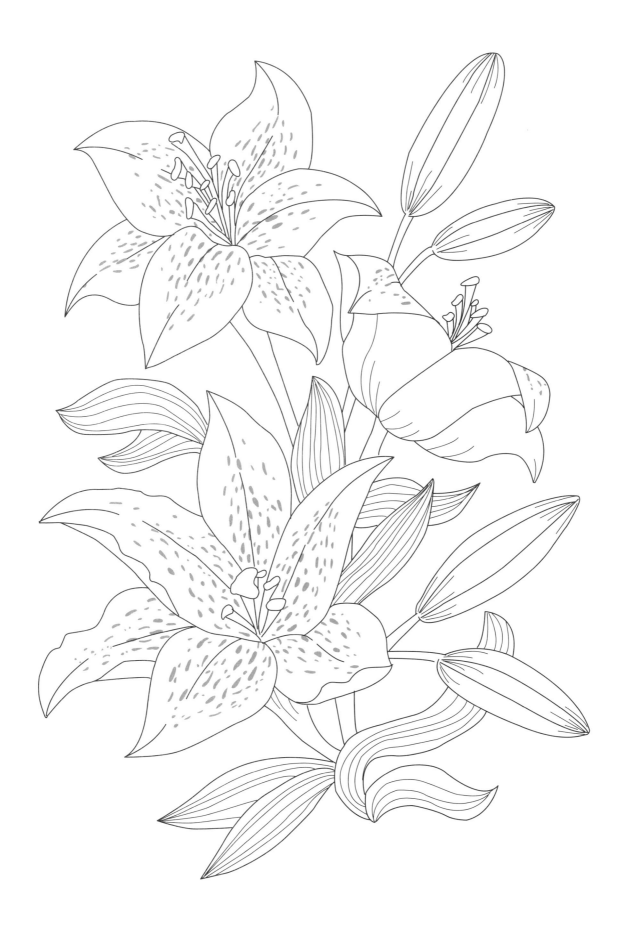

코스모스꽃

소녀의 순결, 순정

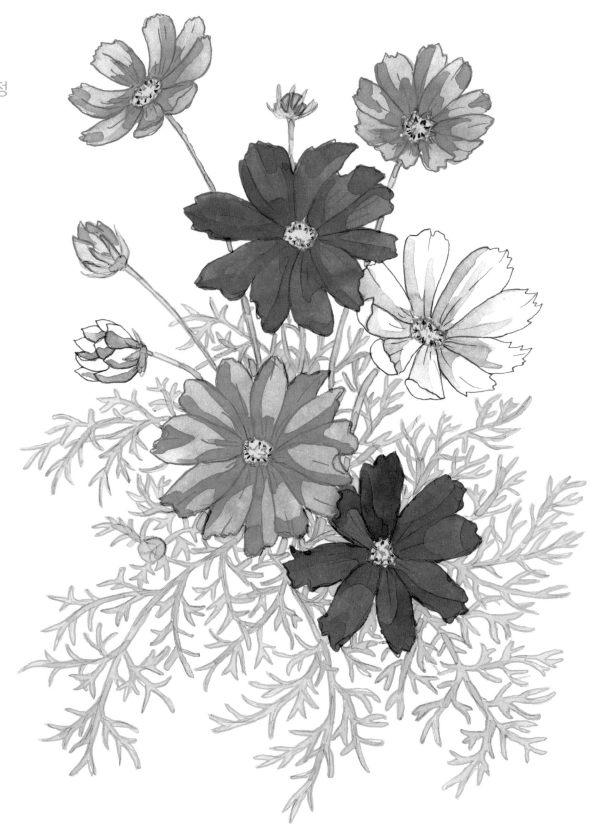

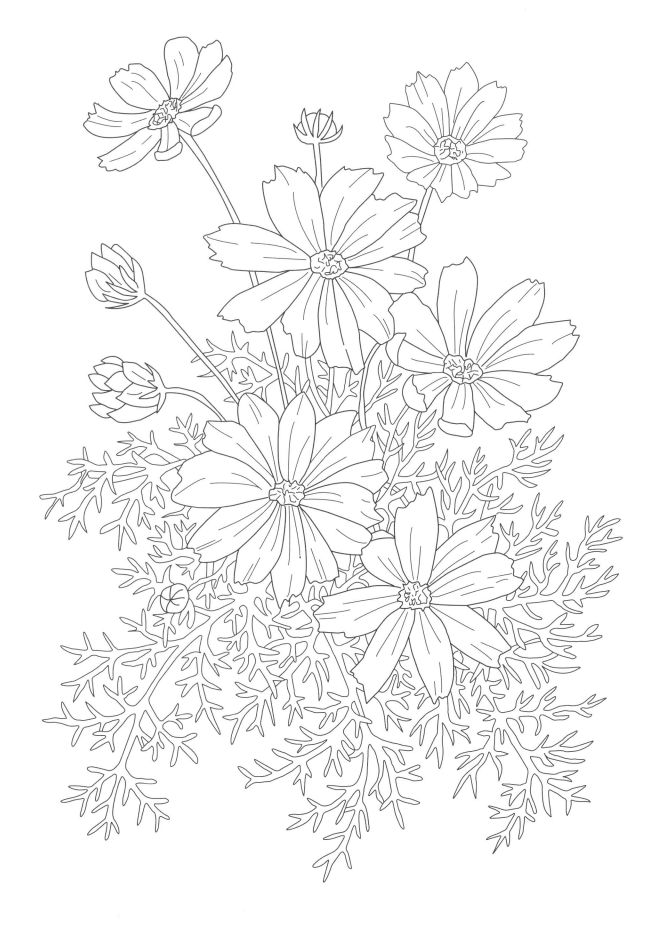

붓꽃(아이리스꽃)

●
기쁜 소식

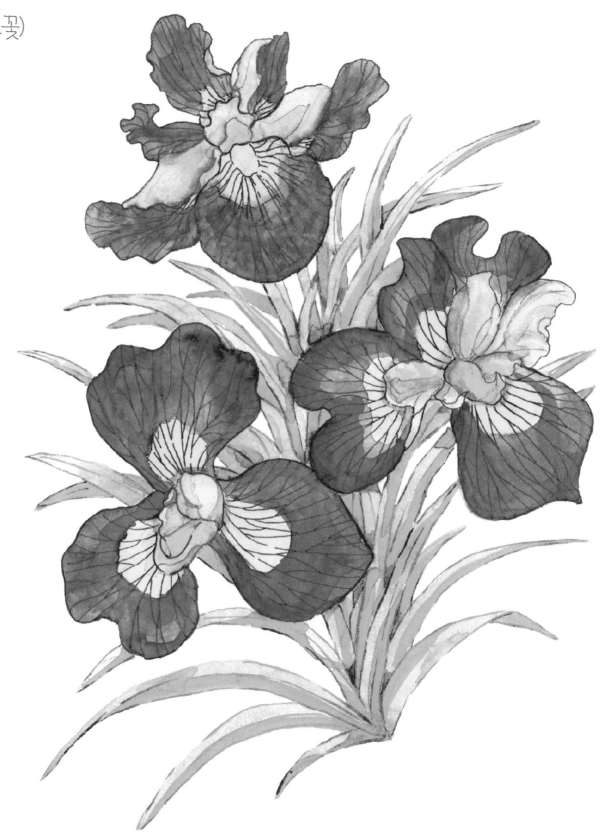

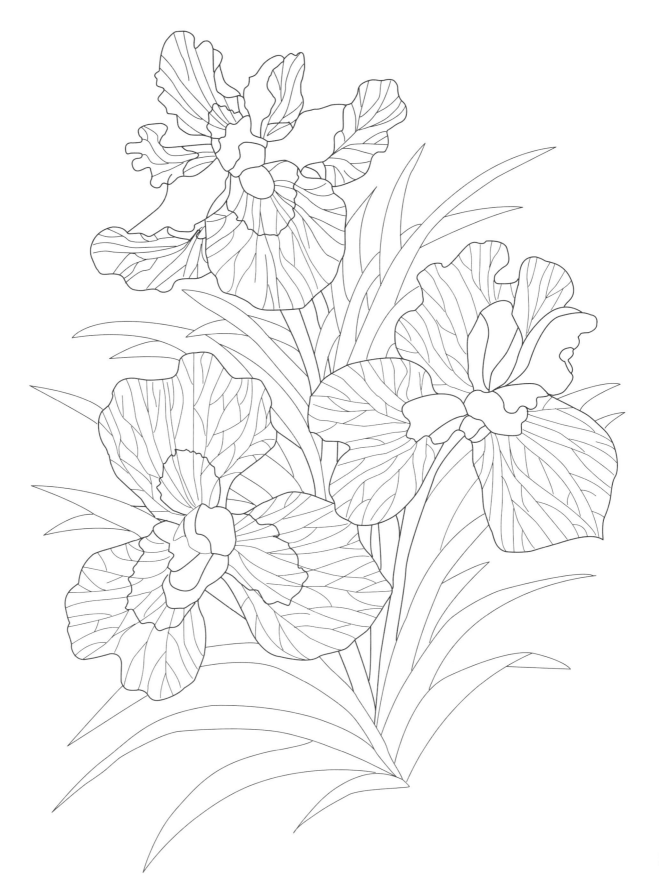

수선화(나르시시스)꽃

- 자기 사랑,
- 자존심, 신비

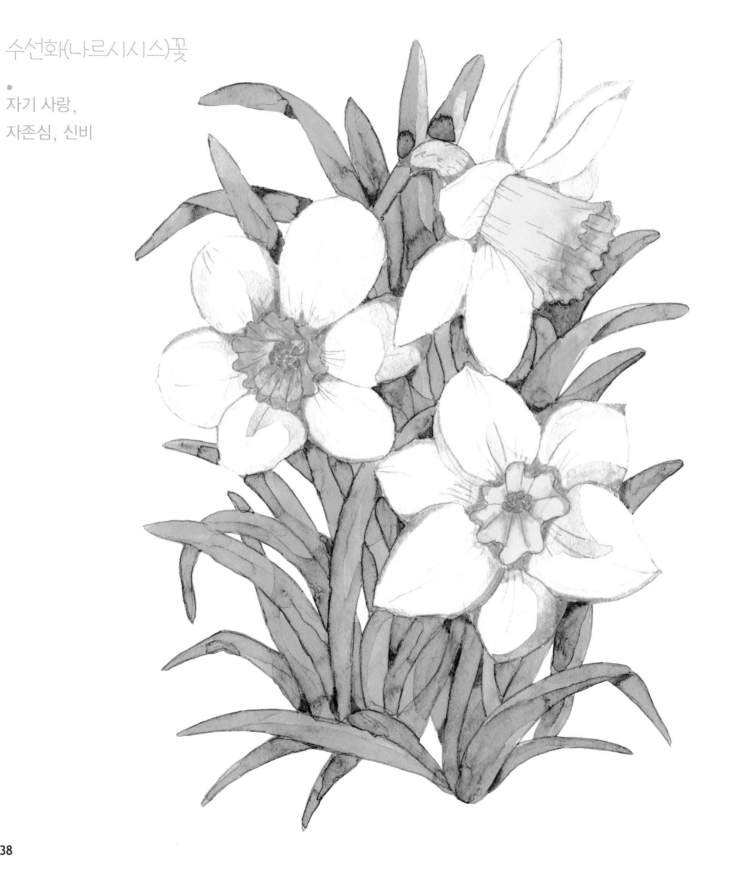

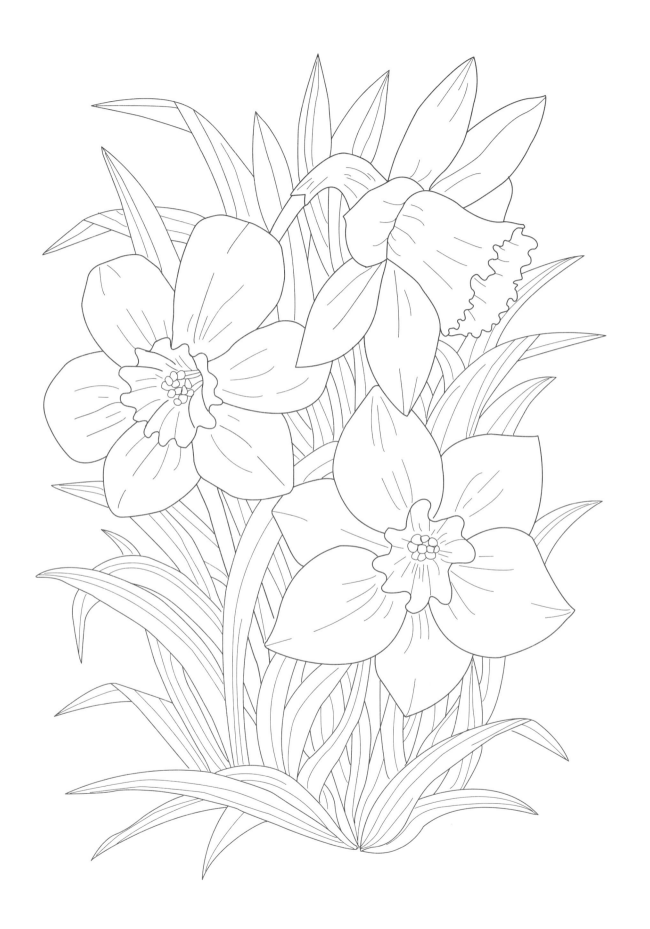

데이지꽃

●
희망, 평화, 명랑,
순수한 마음

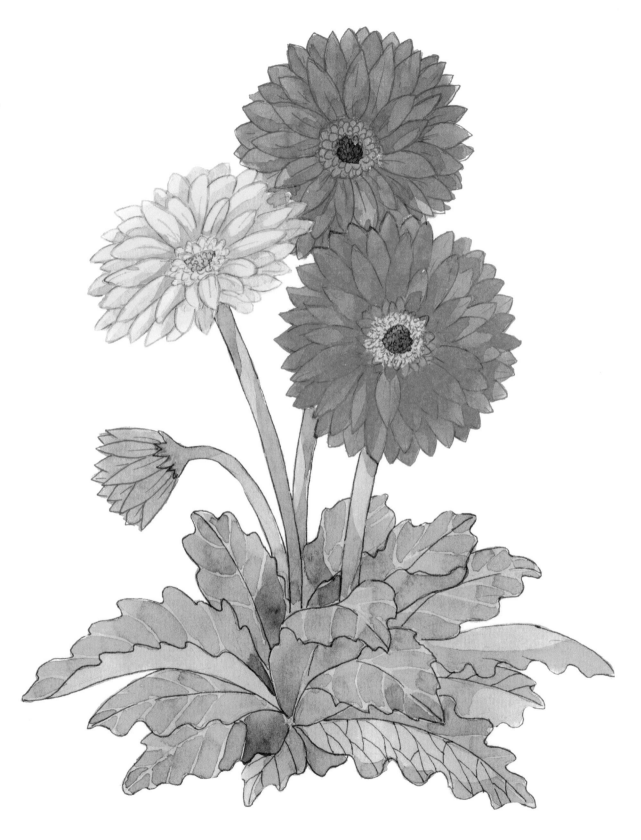

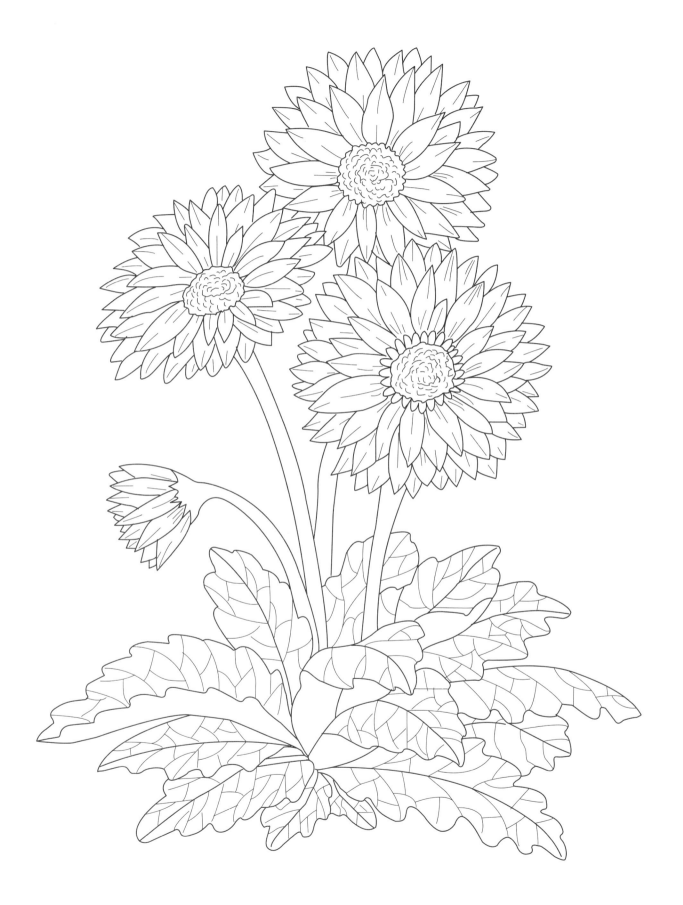

컬럼바인(아킬러기아) 꽃

●

승리의 맹세

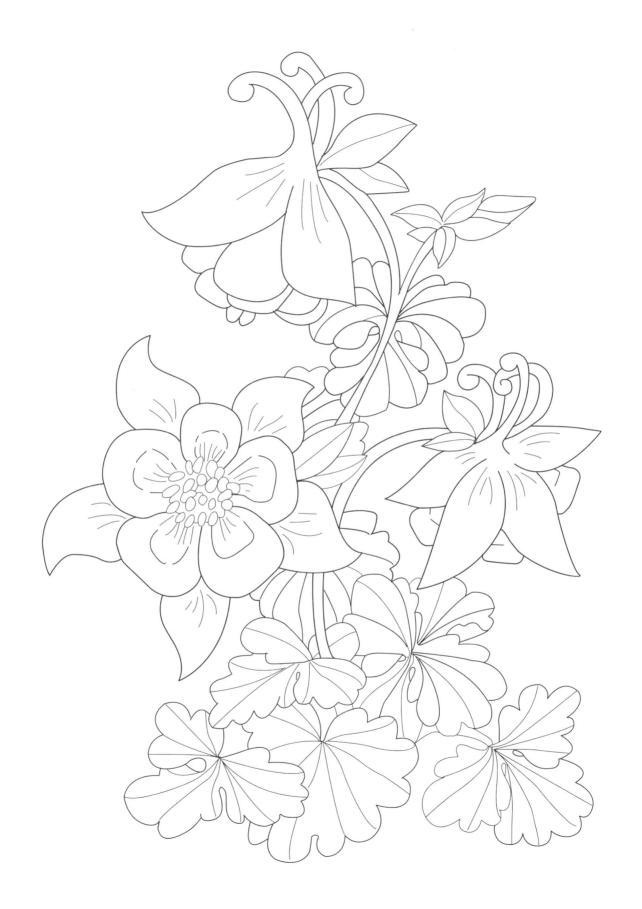

나스타디움꽃

●

결속, 허무한 사랑

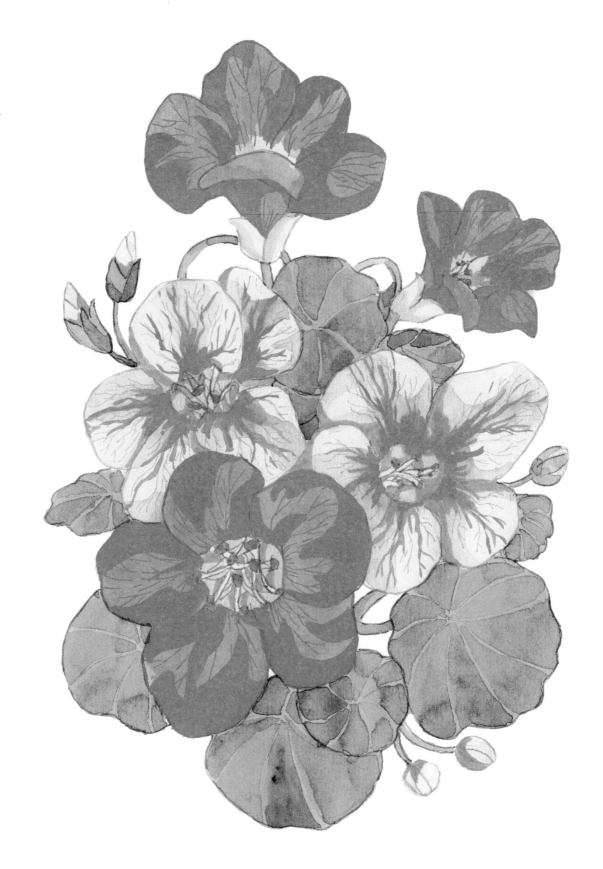

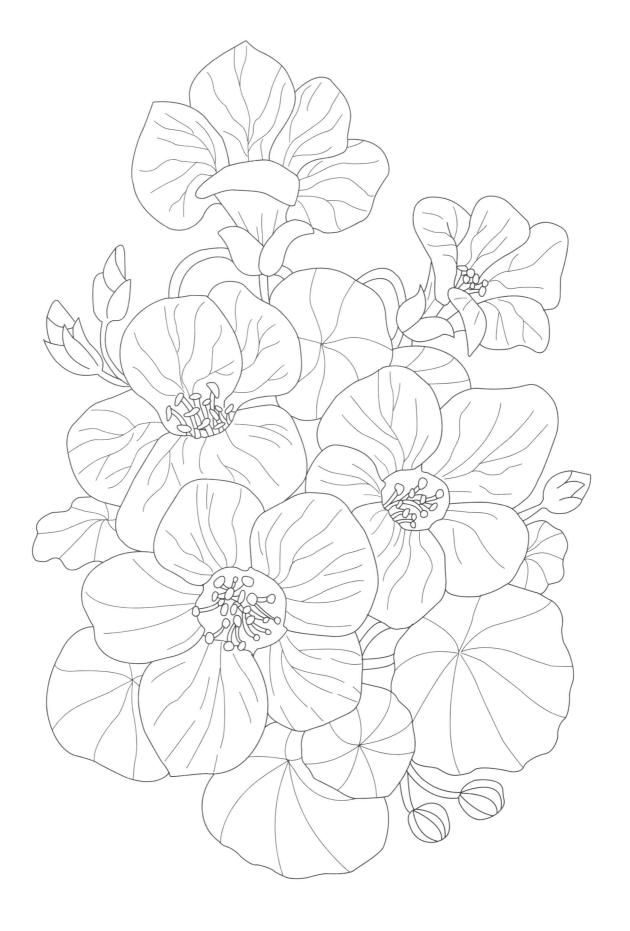

제라늄꽃

● 진실한 애정, 결심

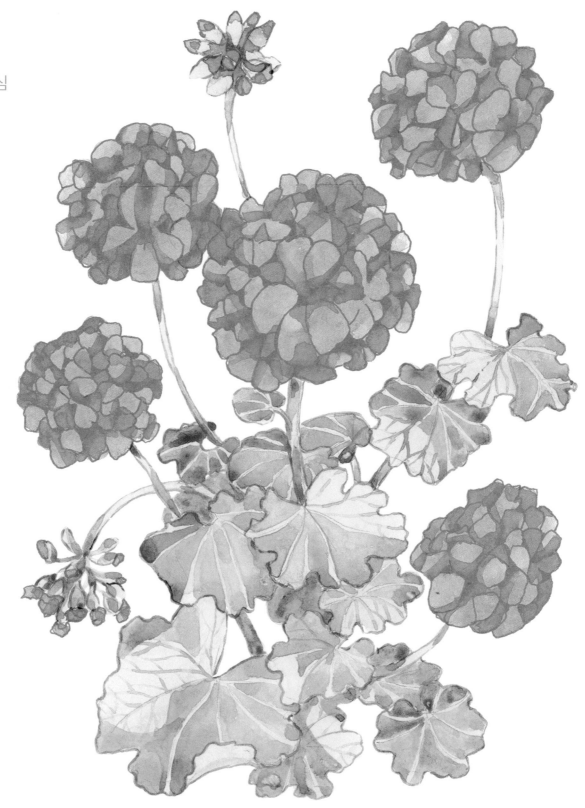

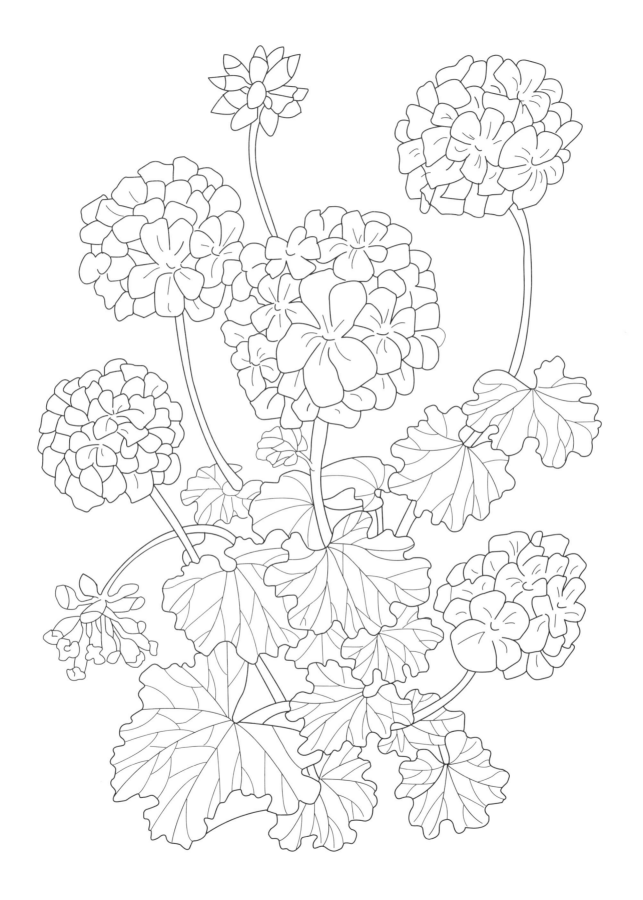

수레국화(코플라워)꽃

- 행복

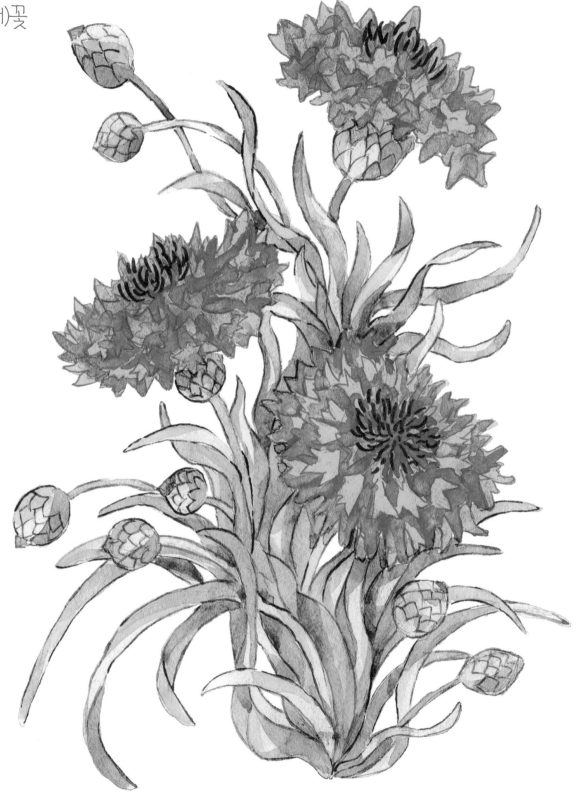

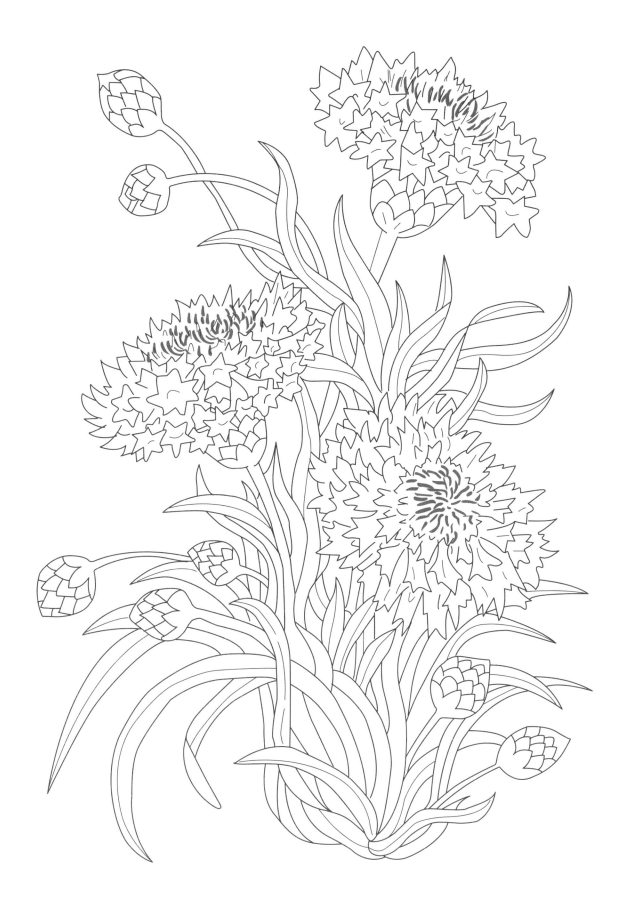

벨라도네(아마릴리)꽃

● 화려함, 아름다움, 자부심

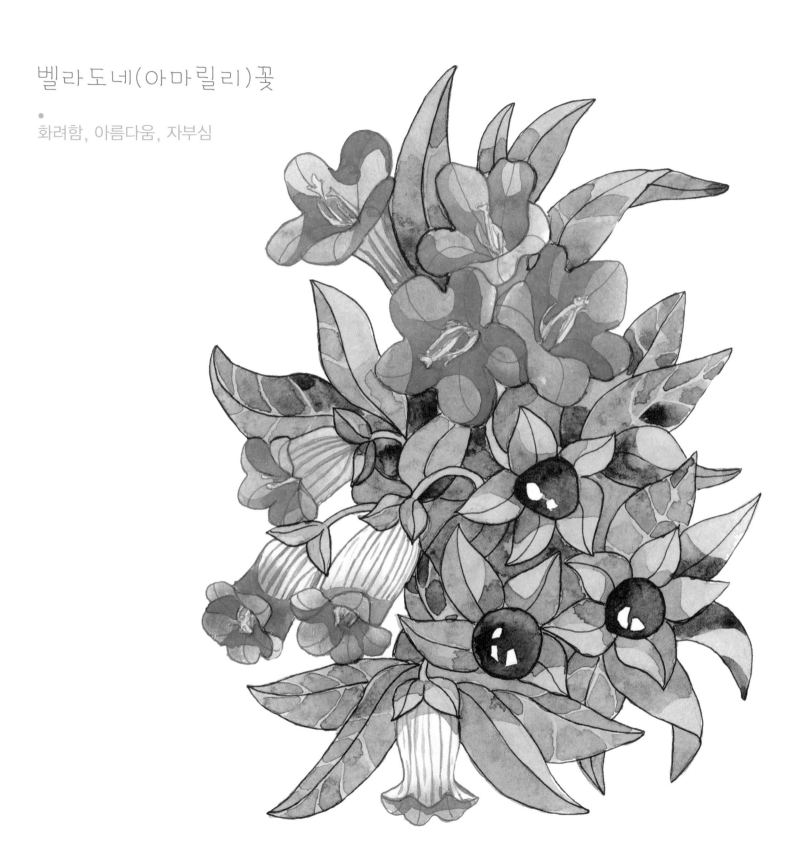

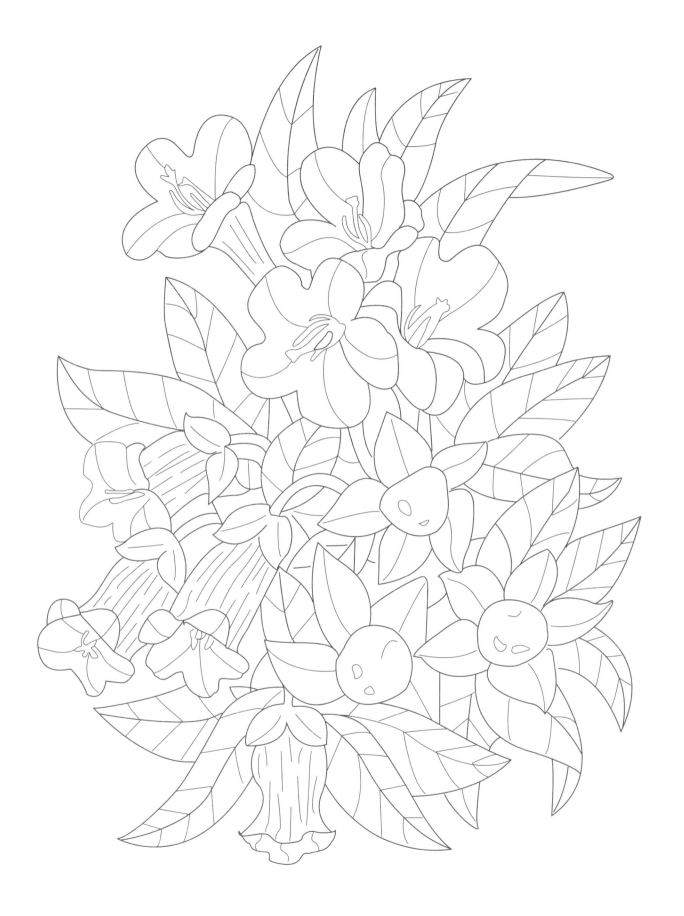

플로스꽃

온화, 열정, 정열

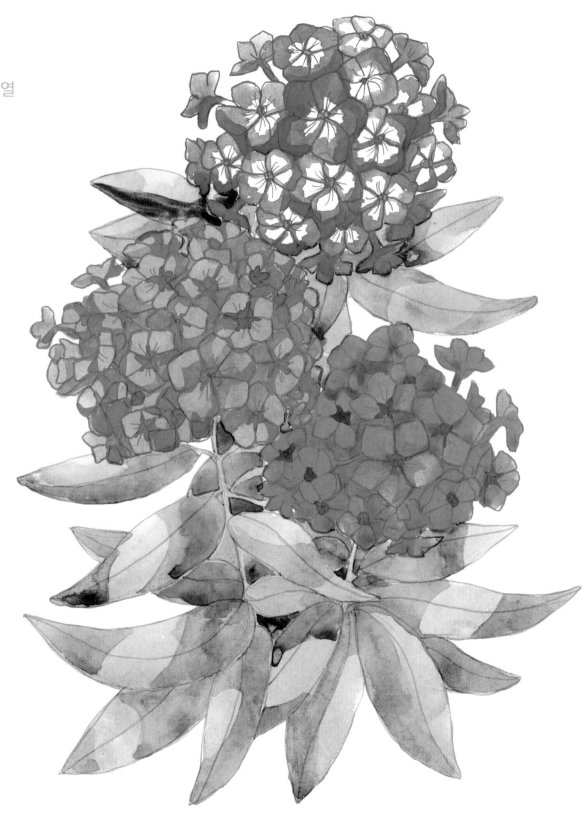

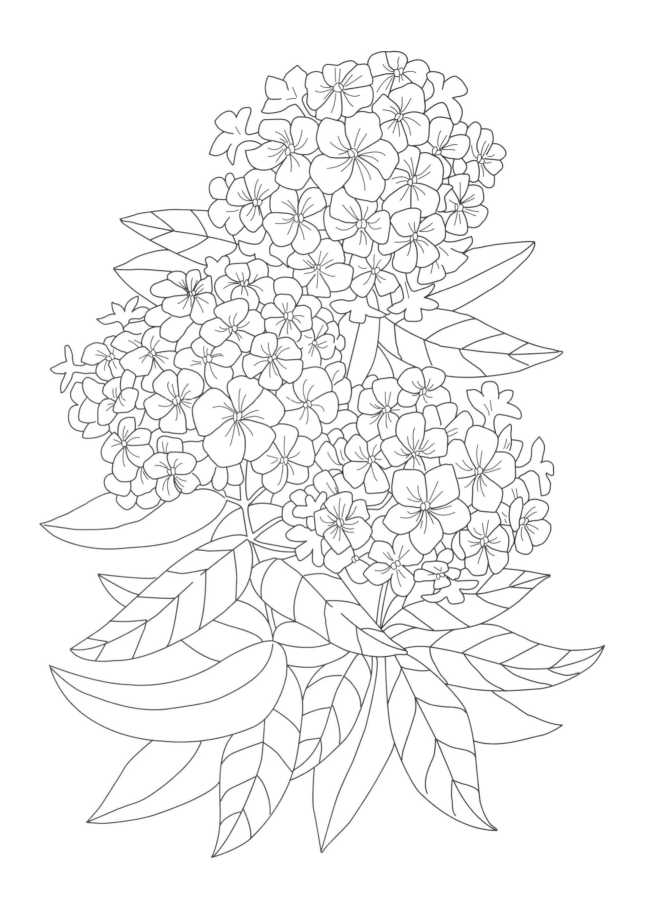

금잔화(카렌듈라)꽃

● 겸손, 인내

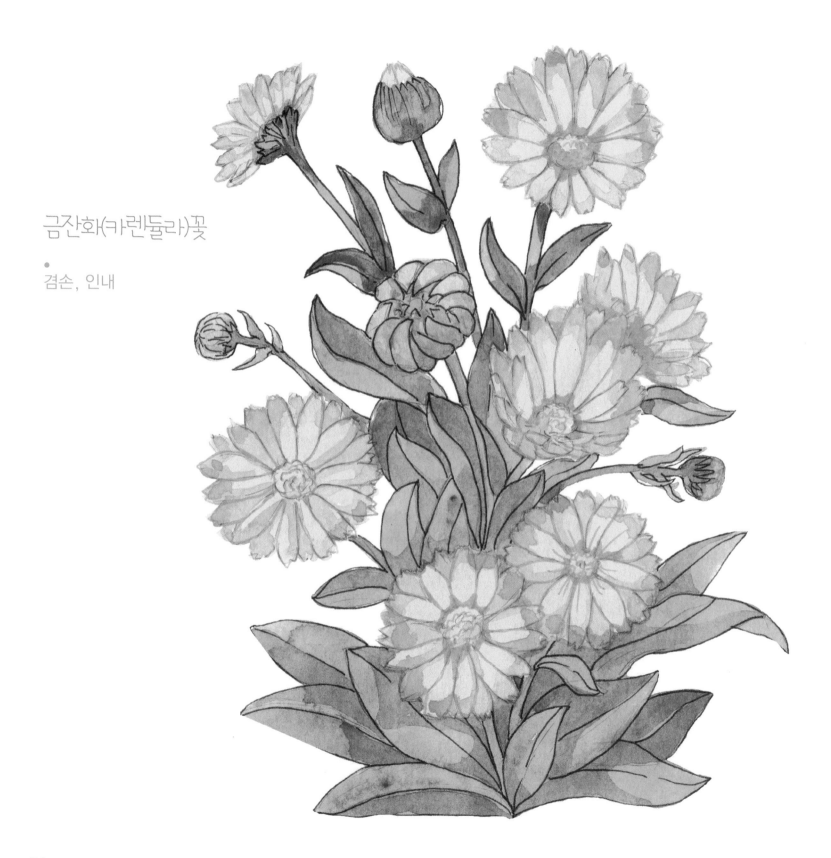

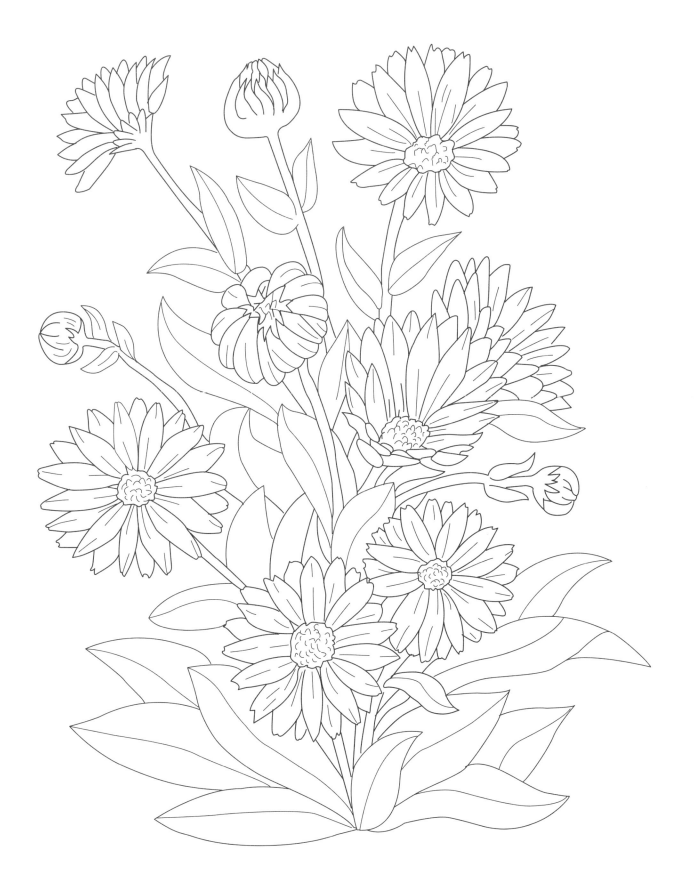

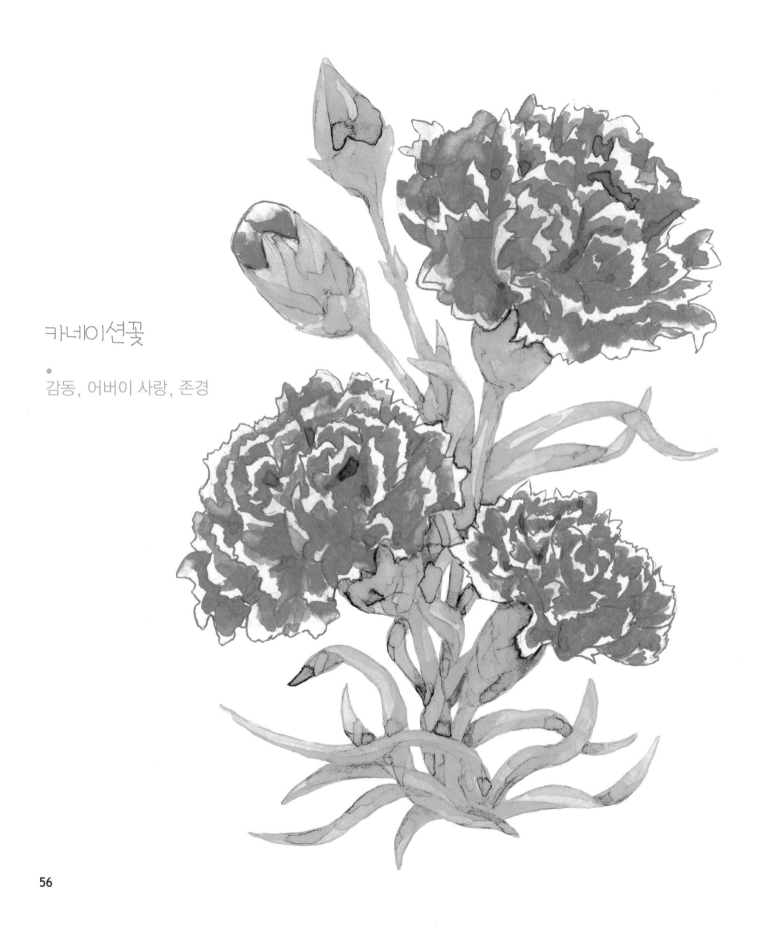

카네이션꽃

감동, 어버이 사랑, 존경

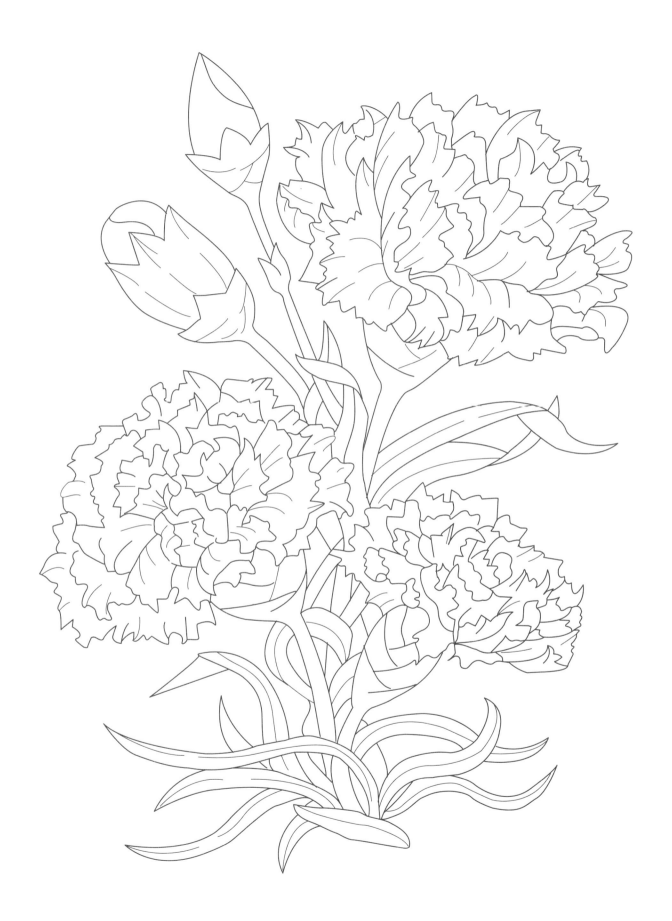

저비꽃(바이올렛)

·

겸손, 성실, 사랑

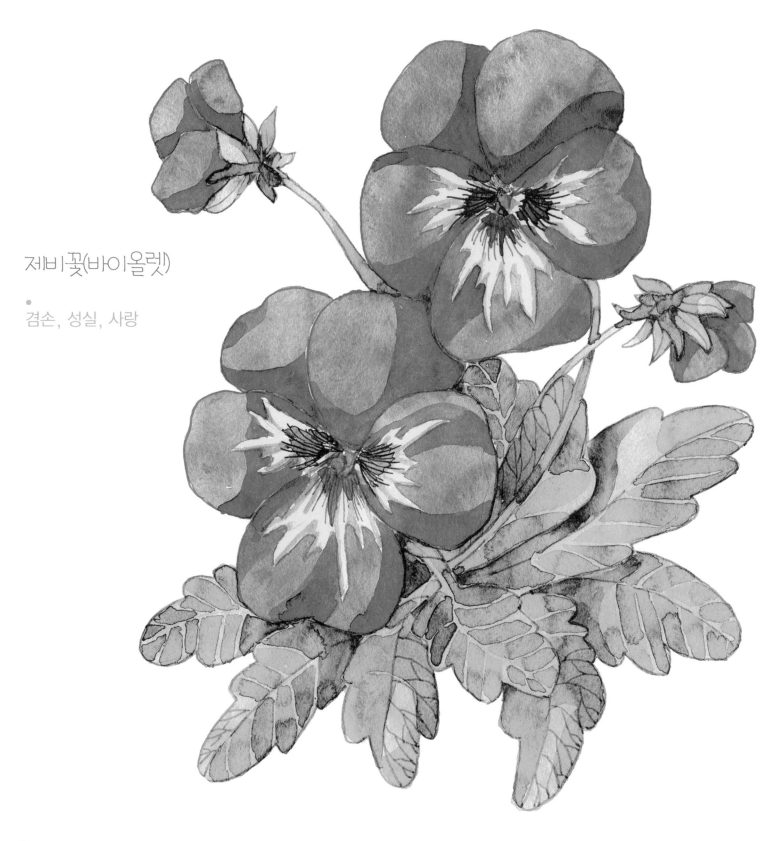

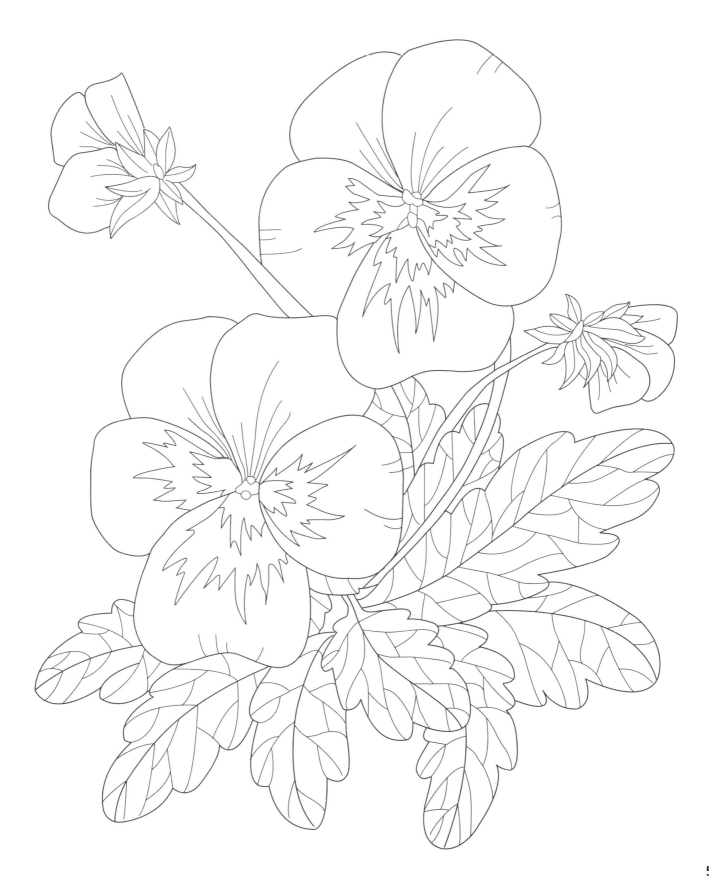

민들레꽃

- 감사 하는 마음, 행복

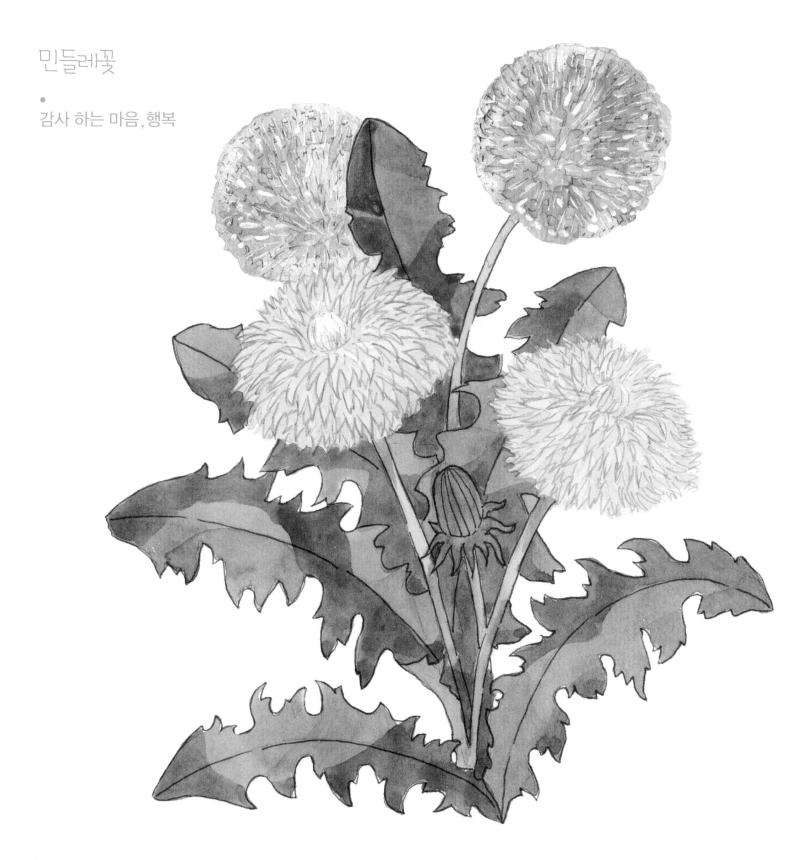

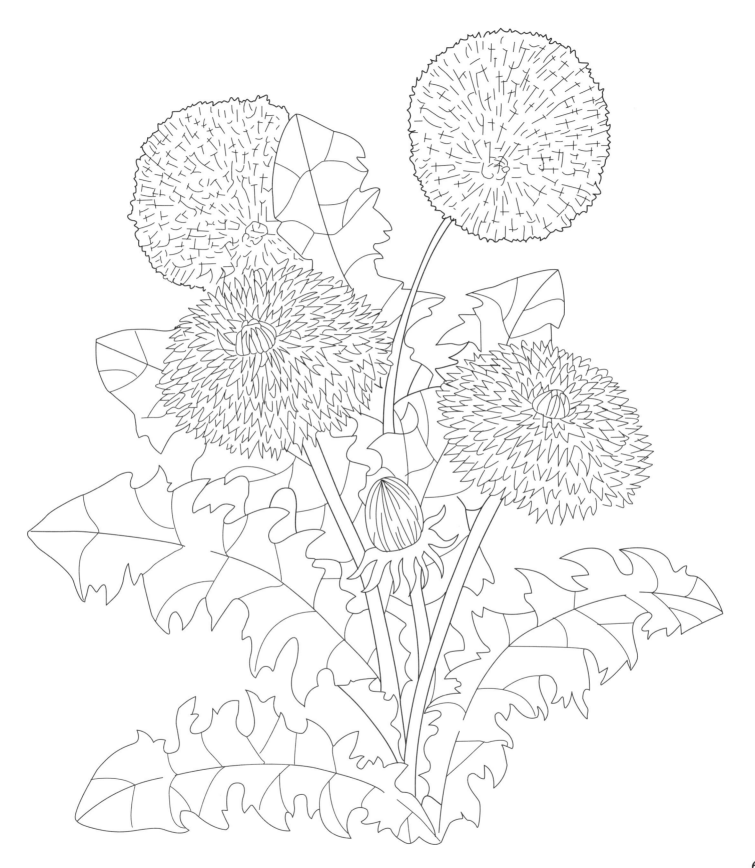

달리아꽃

우아함, 감사

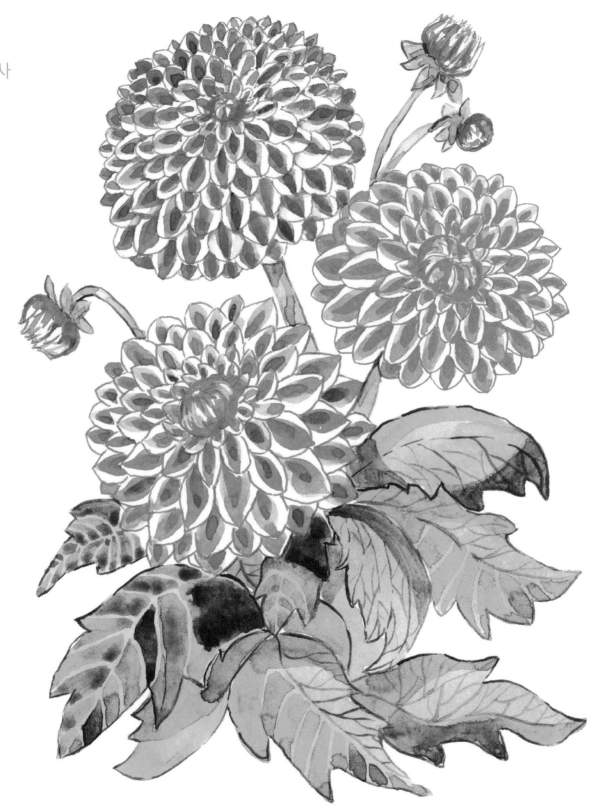

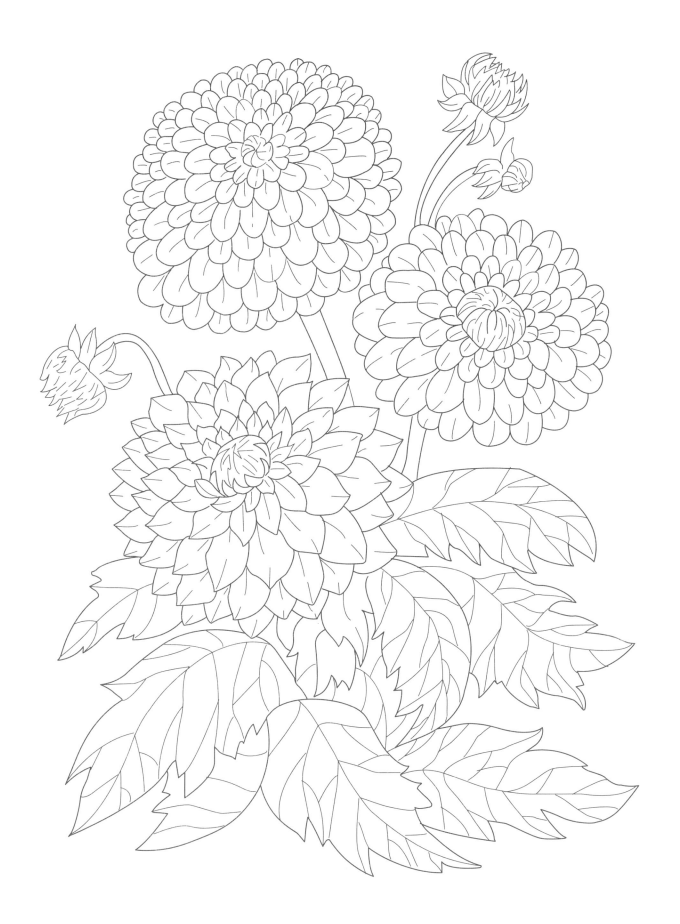

니모필라꽃

●

애국심

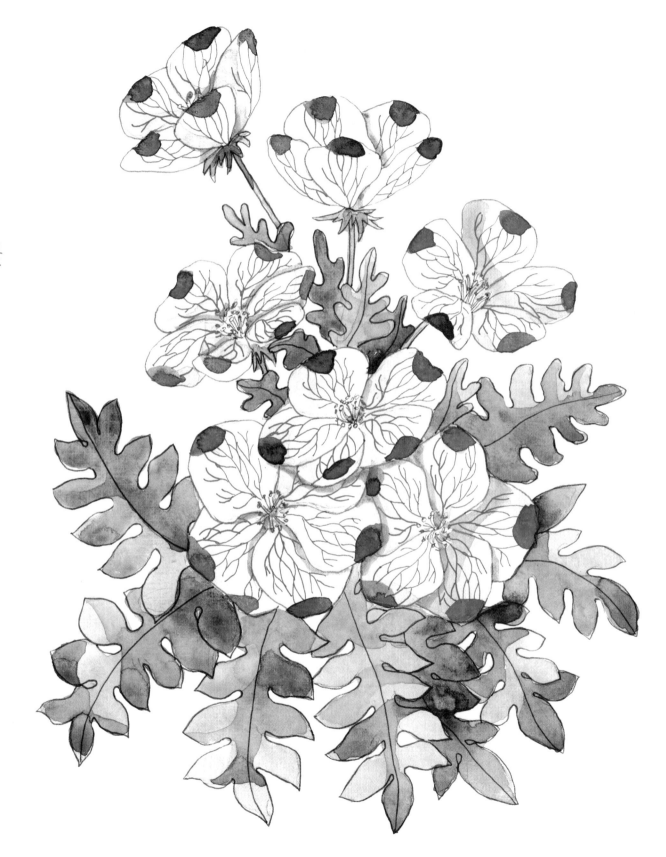

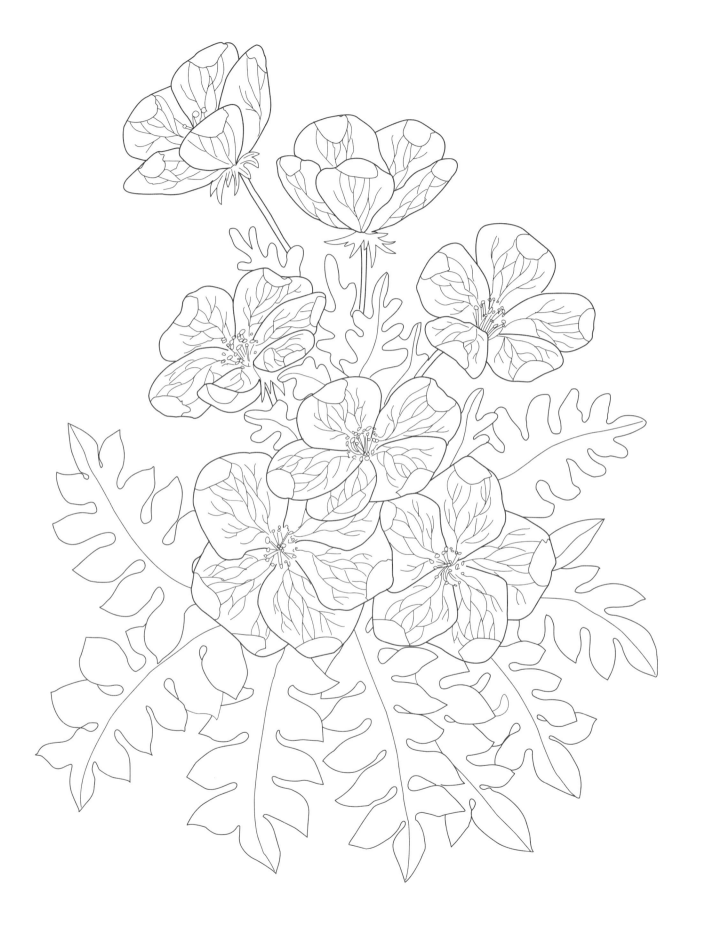

목련꽃

•

고귀함

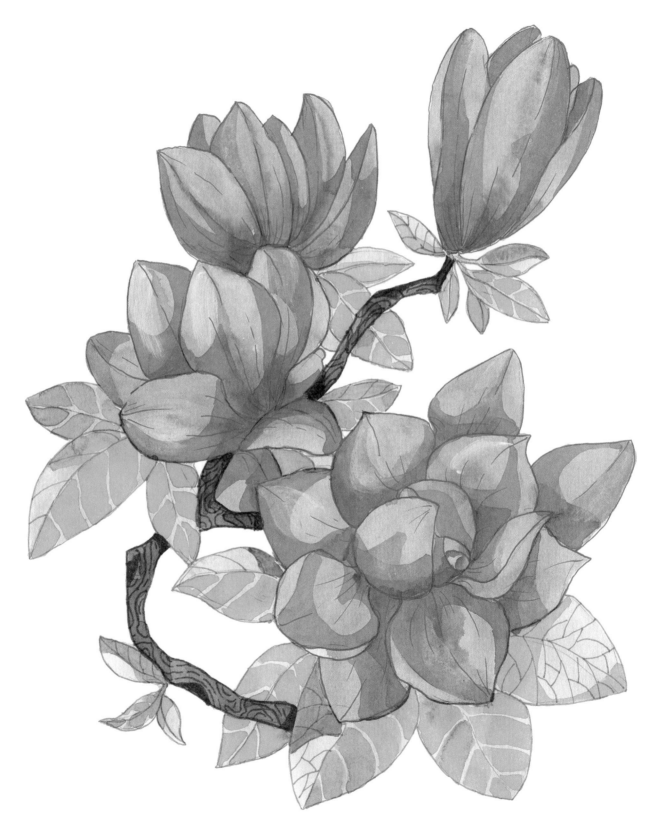

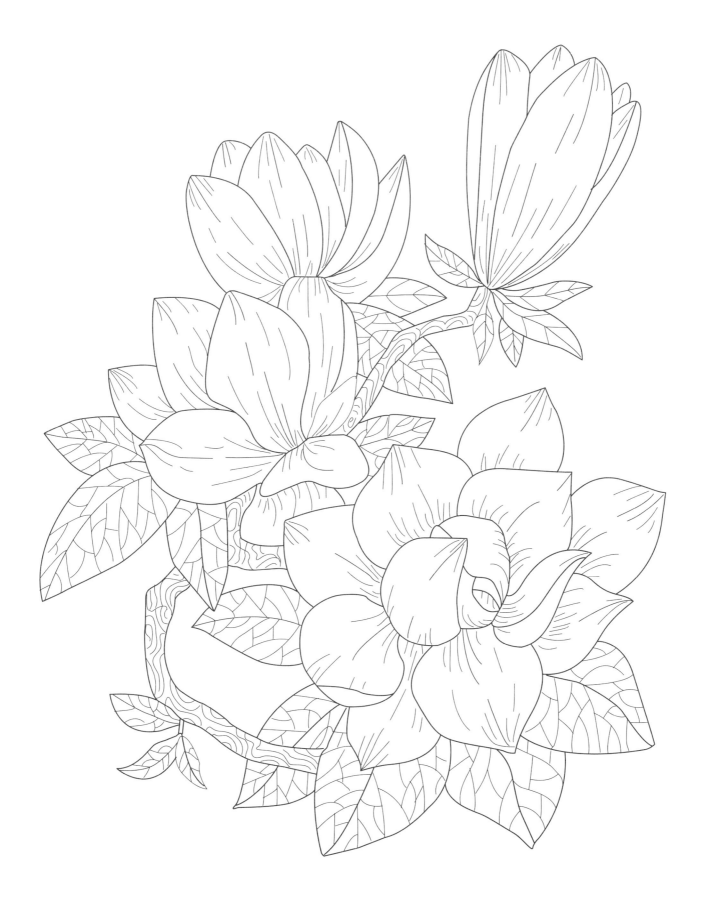

칼라(카라)꽃

●
순수, 열정, 환희,
천년의 사랑

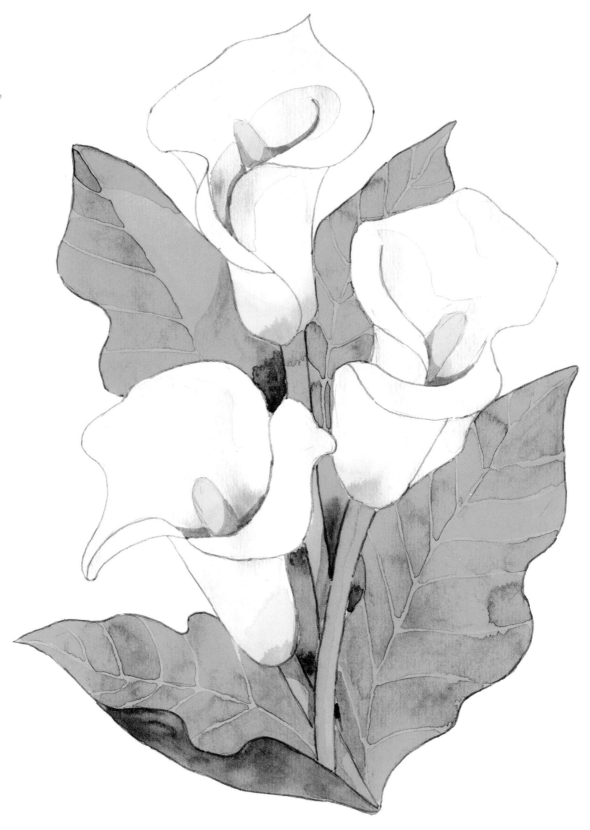

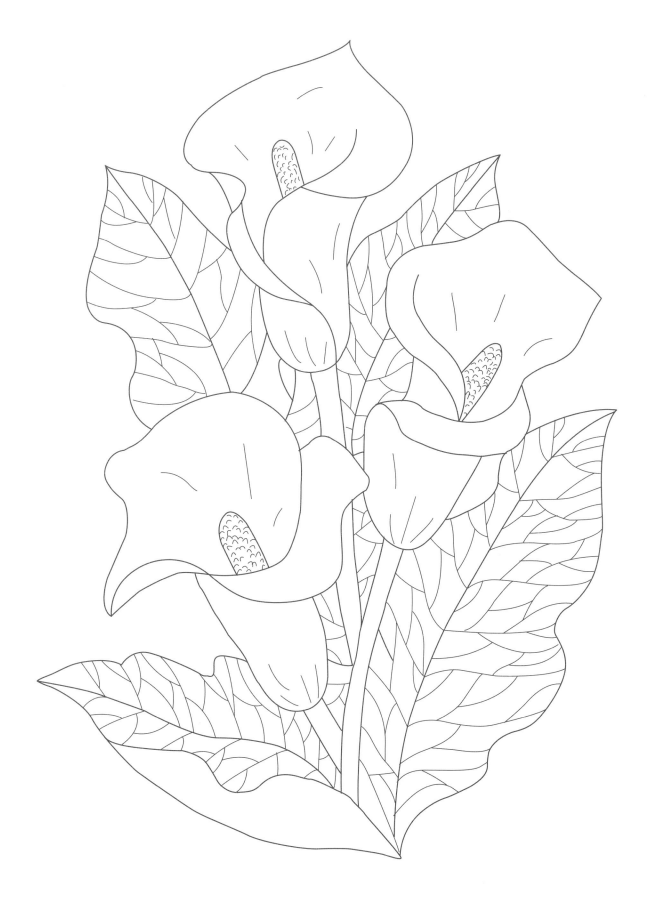

애나멜(퓨시아)꽃

- 사랑의 마음, 선물

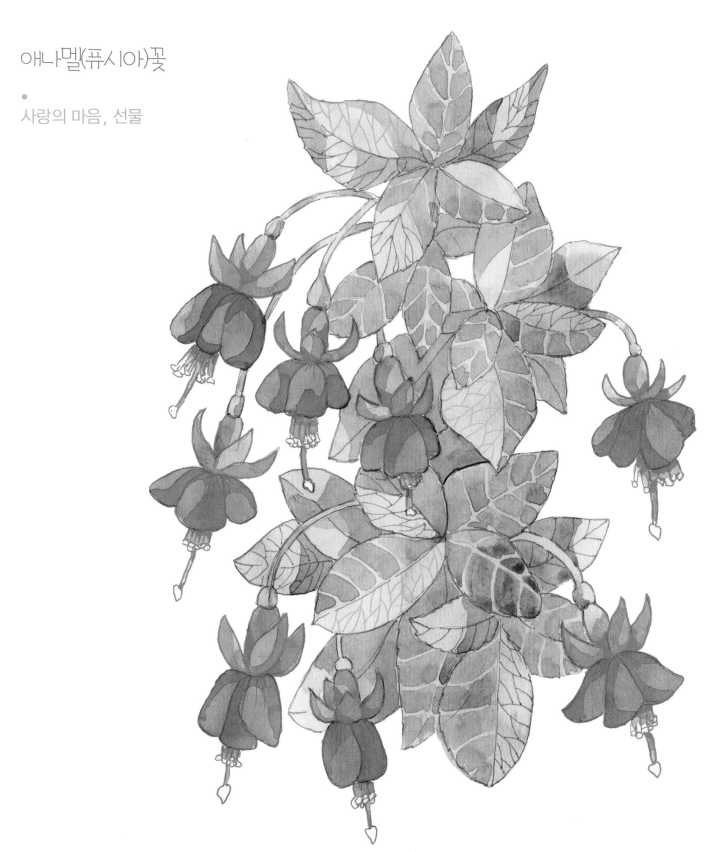

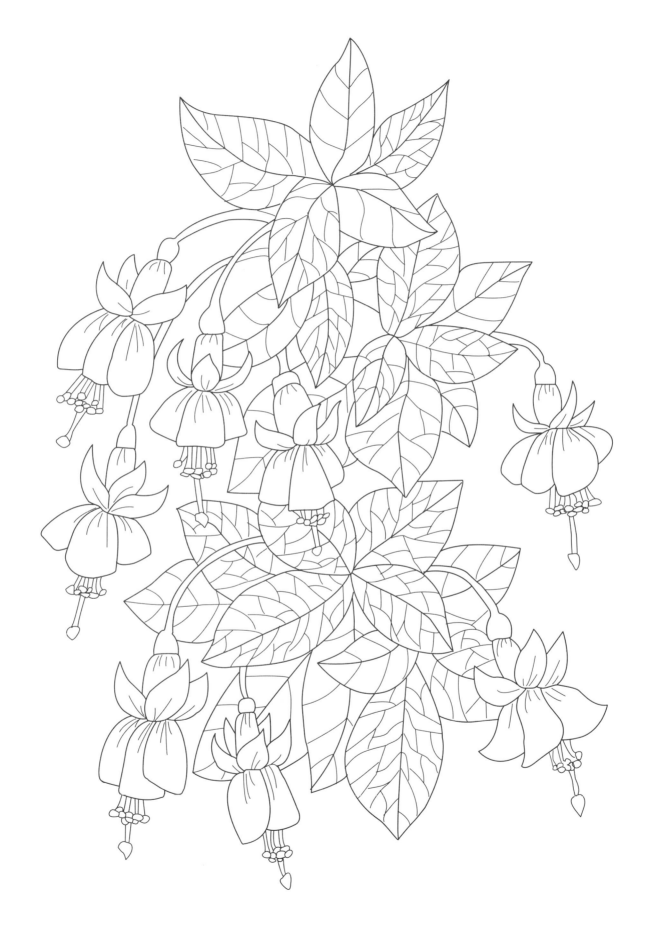

양구비꽃

・ 위안, 위로

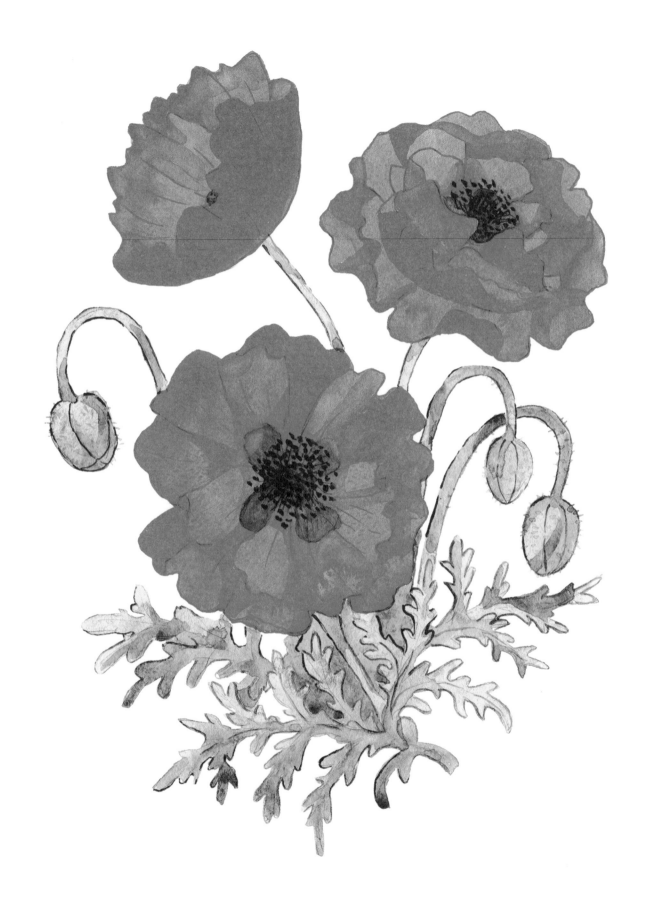

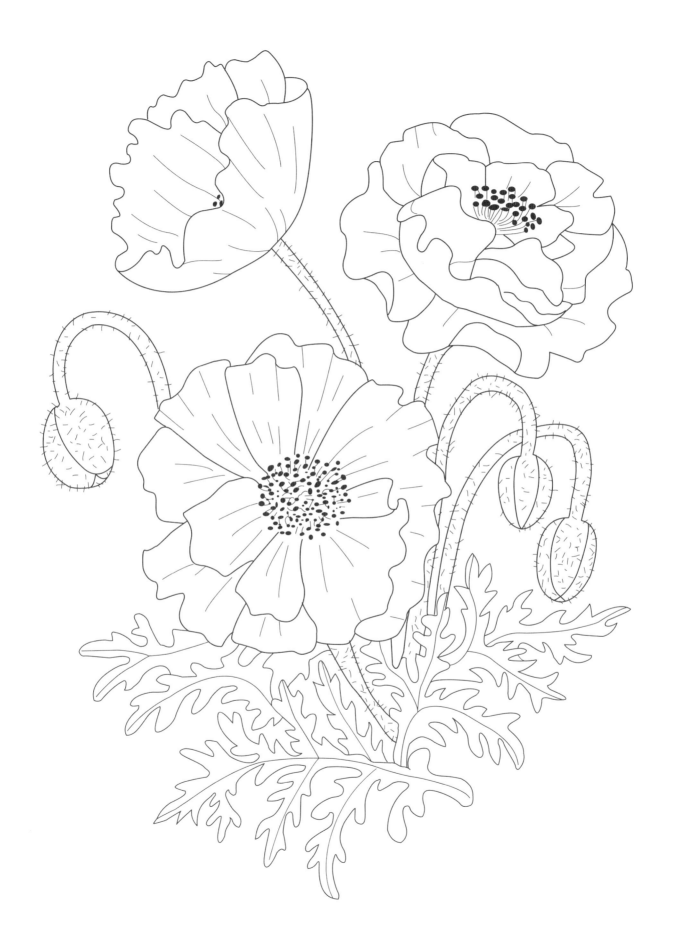

크로커스(샤프란)꽃

●

후회없는 청춘, 환희

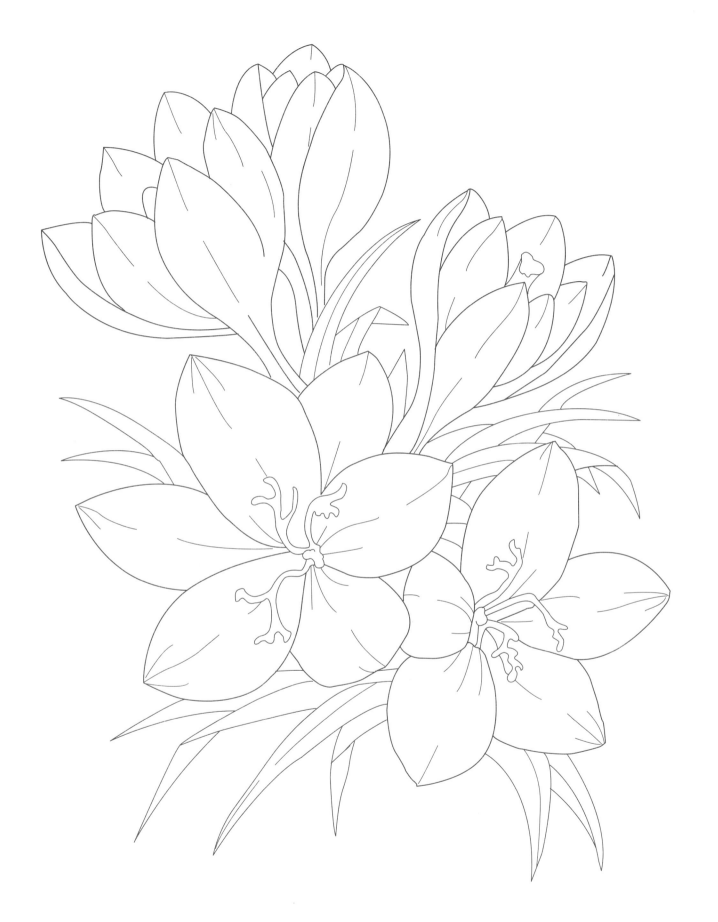

마리골드(매리골드)꽃

●

우정, 예언

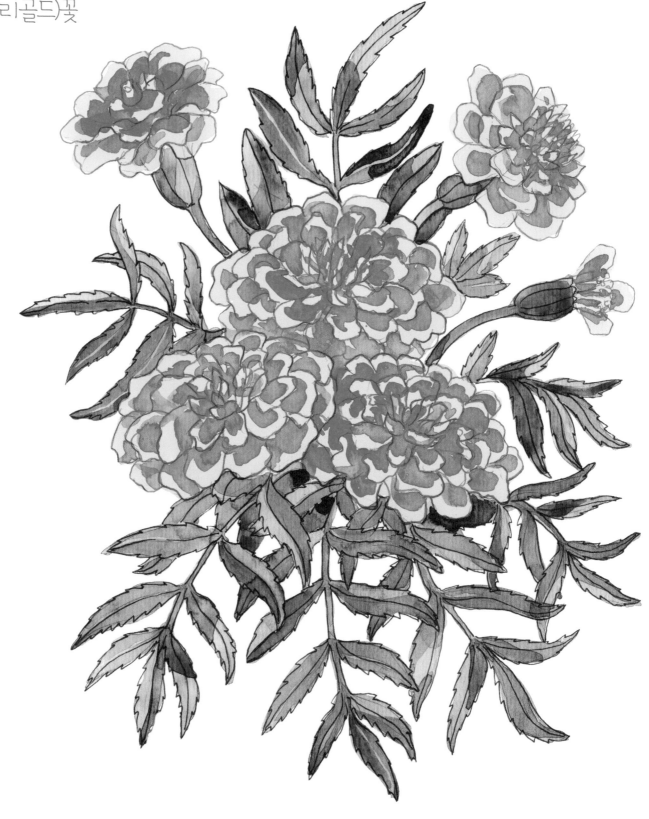

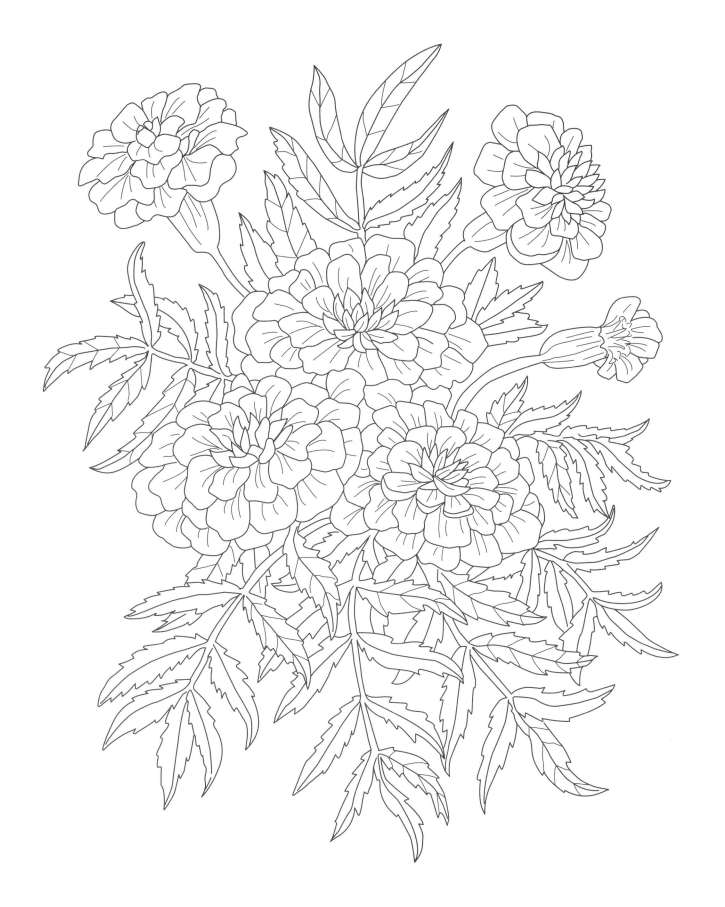

글라디올러스꽃

젊음, 상상

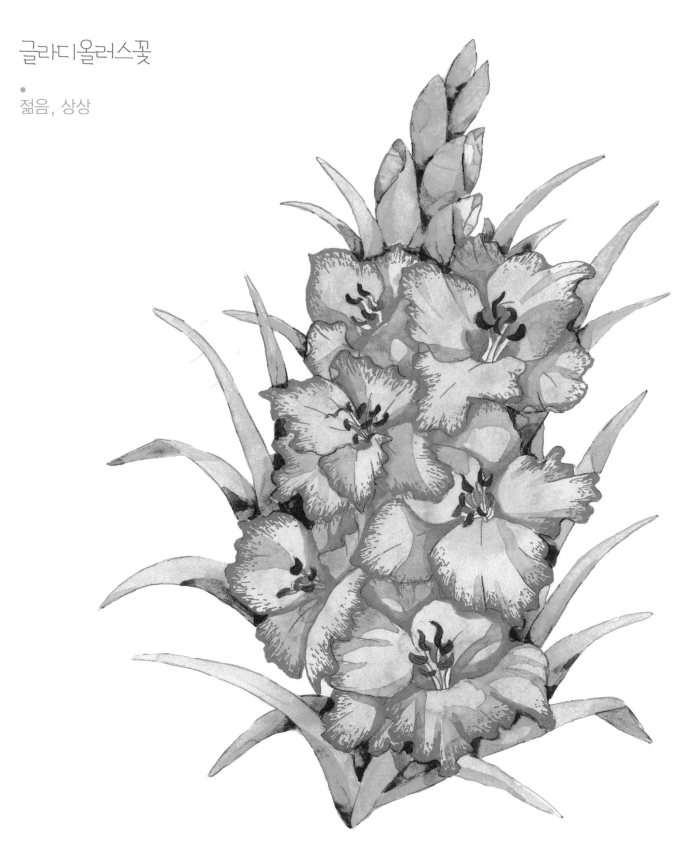

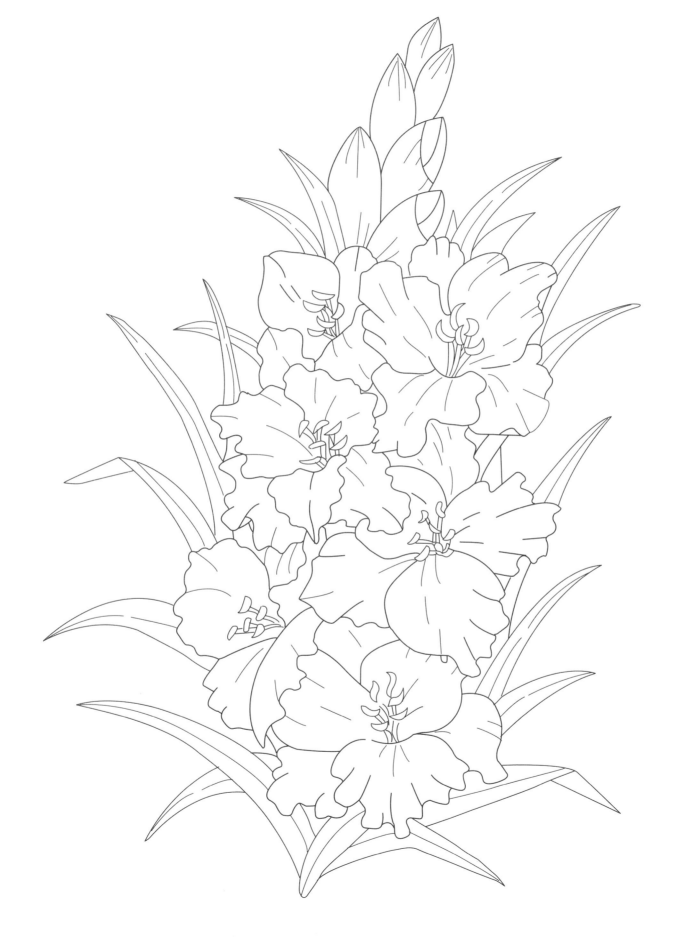

튤립꽃

- 사랑의 고백
 영원한 애정

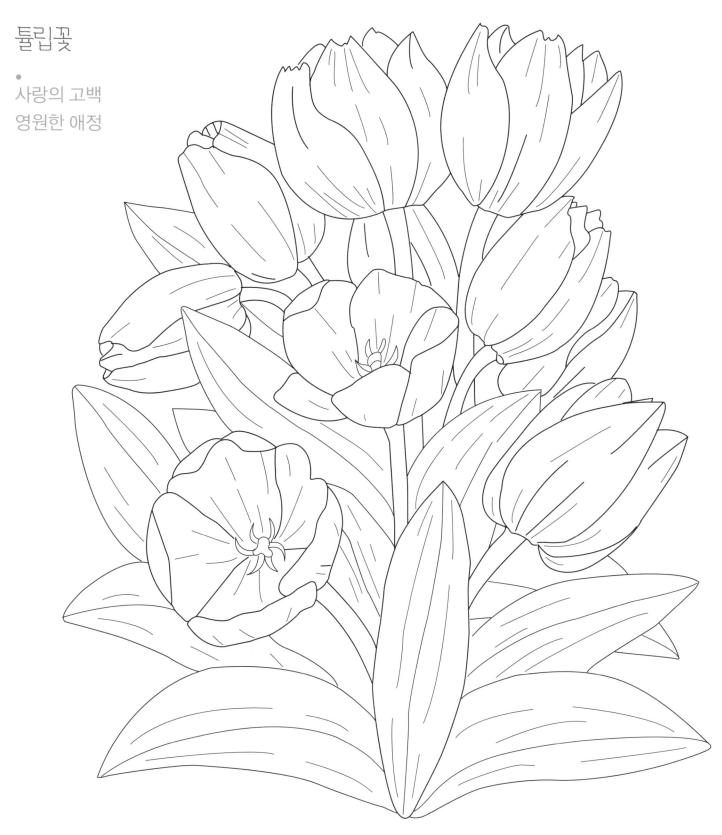

80

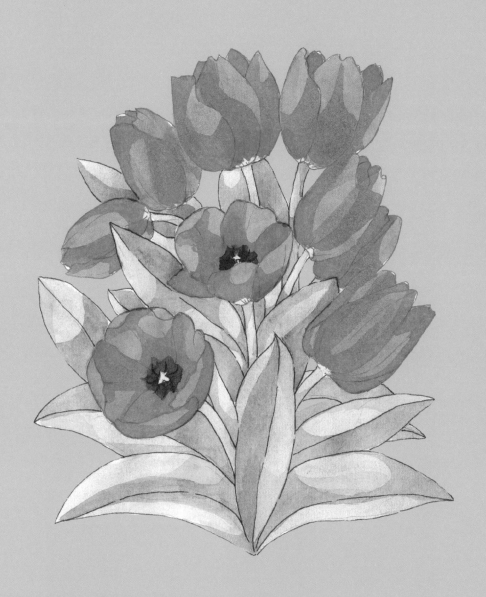